大展好書　好書大展
品嘗好書　冠群可期

大展好書　好書大展

品嘗好書　冠群可期

棋藝學堂　5

兒 少 象 棋

提 高 篇

傅寶勝　編著

品冠文化出版社

∠ 前　言

　　中國象棋是我國的「國粹」，歷史悠久，是古代中國人模擬戰爭而創造的一種遊戲。弈棋可以寄託精神，養心益智，是一種娛樂性、挑戰性俱佳的智力活動。新中國成立後，象棋成爲國家體育項目，每年都要舉辦全國性的比賽，各省區賽事不斷，象棋水準提高很快，優秀棋手不斷湧現。

　　偉大導師列寧有個著名的論斷：「象棋（國際象棋，編者注）是智慧的體操。」蘇聯教育家蘇霍姆林斯基認爲：「不下棋就不可能充分增強智能和記憶力，下棋應當作爲智能修養的科目之一列入敎學大綱。」

　　新世紀之初敎育部和國家體育總局聯合發佈《關於在學校開展「圍棋、國際象棋、象棋」三項棋類活動的通知》的〔2001〕7 號檔，號召中小學開展棋類敎學活動。目前全國各地已有 200 多所中小學校參加了全國棋類敎學實驗課題的研究，棋類敎學活動空前發展，棋類進課堂既順應素質敎育的需要，又適合中小學生身心發展的需要。

　　隨著棋類敎學的廣泛開展，特別需要一套適合兒少循序漸進、快速提高的敎材。安徽科學技術出版社針對兒少棋類敎材的現狀，組織我們編寫了這套既能

使兒少學好棋、下贏棋，又能增強兒少智力、激發兒少遠大志向的棋類教材。先期出版象棋、圍棋兩類。每類分啓蒙篇、提高篇、比賽篇三冊。每冊安排 20 課時，包括課文、練習、總復習及解答。本套教材的特點是以分課時講授的形式編排，内容由淺入深，循序漸進，文字通俗易懂。授課老師可靈活掌握教學進度，佈置課後練習等。

三項棋類活動具有教育、競技、文化交流和娛樂功能，有利於青少年學生個性塑造和美德的培養，有利於培養學生獨立解決問題的思維能力。由於時間倉促，書中難免有這樣或那樣的問題，衷心希望棋類教師、專家以及中小學生指出不足，並提出寶貴建議。

編　者

✓目　錄

6 兒少象棋提高篇

第 1 課　開局定式之非中炮類

一、仙人指路

　　紅方第 1 著走兵七進一或兵三進一，靜觀其變，然後根據對方的應著擺兵佈陣，有投石問路、試探對方行棋意圖的意思，故有「仙人指路」的美稱。它可根據對手的不同應法，靈活地選擇中炮、屏風傌、反宮傌、單提傌等多種陣勢，深受高水準棋手的喜愛。

　　黑方迎戰仙人指路常見的走法有包 2 平 3、卒 7 進 1、馬 8 進 7、象 3 進 5 等。

　　以包 2 平 3 應戰為例，其開局定式是：

1. 兵七進一　包 2 平 3　2. 炮二平五　象 3 進 5

3. 傌二進三（圖 1-1）

　　黑方首著平包射兵叫「卒底包」，是最有對抗性的應著，故有「一聲雷」之美譽。其目的為限制紅方左傌跳起。接下來紅方採用中炮進攻，是針對黑方已不能用屏風馬進行防禦。以下黑方補中象誘使紅方中炮取卒輕發，保證卒底包的威力，是一步寓柔克剛、含蓄多變

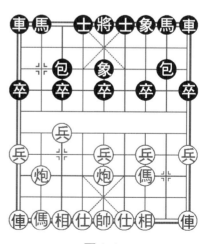

圖 1-1

的應著。

如圖 1-1 所示，黑方可接走車 9 進 1 或卒 3 進 1，各具變化。

二、過宮炮

1. 炮二平六　包 8 平 5　　2. 傌二進三　馬 8 進 7

3. 俥一平二（圖 1-2）

紅方首著將炮穿宮置於仕角，稱「過宮炮」。過宮炮屬古典式開局，大有集中優勢兵力攻擊對方一側的戰略意圖。由於其子力集結一側，走不好亦有壅塞自堵、為對方所乘之弊端。

黑方應付過宮炮的辦法很多，但以左中包應戰最為常見，如圖 1-2 所示。至此黑方可接走車 9 進 1 或馬 2 進 3，各具變化。值得提出的是：車 9 進 1 屬老式下法，已被馬 2 進 3 的現代下法所取代。

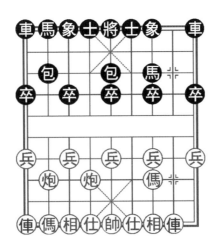

圖 1-2

三、仕角炮

1. 炮二平四　包 2 平 5　　2. 傌八進七　馬 2 進 3
3. 傌二進三　馬 8 進 9　　4. 俥一平二　車 9 平 8
5. 俥九平八　車 1 平 2（圖 1-3）

紅方首著平炮仕角，即「仕角炮」，是一種試探性的靈活打法，其特點是可根據形勢的需要，演變成五四炮、反宮傌、單提傌等陣勢。

仕角炮至今尚沒有固定的攻守格式，黑方迎戰仕角炮常見的走法是包 2 平 5。如圖 1-3 所示，由仕角炮轉換成先手反宮傌對中包。至此，紅方有炮八進四封車和炮四進五侵擾等攻法，各具變化。

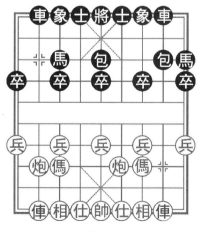

圖 1-3

四、飛相局

起手飛相,即為「飛相局」。其特點是以靜制動、寓攻於守,準備徐圖進取,和對手全面較量功底。

黑方迎戰飛相局常見的走法有包8平5、包8平4、包2平4、馬2進3、象7進5等。

現以實戰中黑方採用較多的左中包應戰飛相局為例,定式如下:

1. 相三進五　包8平5　　2. 俥二進三　馬8進7
3. 俥一平二　車9平8　　4. 俥八進七　卒7進1

(圖1-4)

黑方首著以左中包對飛相局,是以快打慢的剛性應著,意在中路反擊牽制飛相方,並可及早出動左俥。紅方第4回合左俥正起布成屏風俥之陣,是飛相方的重要變

圖1-4

例；黑方先挺 7 卒，可避免紅進三兵的變化。

　　如圖 1-4 所示，紅有兵七進一或炮八平九兩種戰法，各具變化，角逐漫長。

五、起傌局

　　1. 傌二進三　卒 7 進 1　　2. 兵七進一　馬 8 進 7

　　3. 傌八進七　車 9 進 1（圖 1-5）

　　紅方首著跳傌（指正傌）出動子力再相機進取，名為「起傌局」。這種寓攻於守的開局，既有以靜制動的性質，又有靈活多變的特點，具備可攻可守、剛柔並濟的開局戰略，往往能收到出其不意之效。

　　如圖 1-5 所示，是黑方以卒 7 進 1 應戰起傌局的最常見佈局定式。第 3 回合黑起左橫車是一種積極多變的現代弈法，或平車肋道，搶佔要衝；或卒 3 進 1 再平車 3 路搶

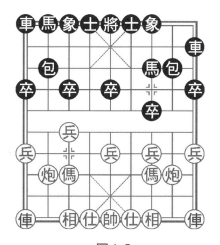

圖 1-5

先，十分靈活。至此，紅方可接走俥一進一或炮八平九，各具變化。

練 習 題

　　列舉胡榮華對劉殿中兩位特級大師以「過宮炮對左中包」開局的一盤實戰，打譜練習與欣賞這局棋譜，進一步學習這種開局法。

1. 炮二平六	包 8 平 5	2. 傌二進三	馬 8 進 7
3. 仕四進五	馬 2 進 3	4. 相三進五	車 9 平 8
5. 俥一平四	卒 5 進 1	6. 傌八進七	卒 5 進 1
7. 兵五進一	馬 3 進 5	8. 炮六進一	包 5 進 3
9. 炮八進四	卒 3 進 1	10. 炮八平三	包 2 平 3
11. 俥九平八	卒 3 進 1	12. 炮六平五	卒 3 平 4
13. 傌七退九	車 8 進 3	14. 俥四進六	包 3 進 1

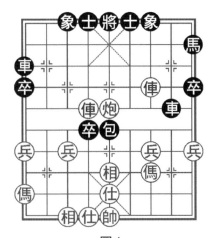

圖 1

15. 炮五進三！　　馬 7 退 9　　16. 炮五退一！　　車 8 進 1

17. 俥八進五　　　包 3 平 7　　18. 俥四平三　　　車 1 進 2

19. 俥八平六（圖 1）

至此，紅有俥三平六的凶著，黑見大勢已去遂認負，紅勝。

象棋三十六計之一

瞞天過海　　　　　　　　　　　　　——《孫子兵法》

棋解：象棋戰中有計劃地造成敵人錯覺，以假象迷惑對手，掩飾自己的運子意圖以取得優勢。

象棋小詞典

【穩健型開局】開局類型。以穩紮穩打的戰略戰術為主。如本課所列舉的非中炮類佈局：仙人指路、飛相局、過宮炮、仕角炮、起傌局等。

第 2 課　對面笑與雙車錯

在一盤棋的戰鬥中以擒住對方將（帥）為最終目的，而基本殺法就是殺死對方將（帥）的最常用方法。我們在啟蒙篇中所聯繫及運用過的基本殺法這裏不再贅述。

一、對面笑

對面笑又名「白臉將」「千里照面」，是以自己的帥（將）佔據中路，利用將、帥不準直接對面的規則而構成的殺著。

如圖 2-1 所示，黑方僅缺一象，看似和棋；但紅方得先行之利，可妙手取勝。

著法紅先勝：

1. 相五進三！　車 8 退 4

紅方揚相露帥助殺，其名「元帥大脫袍」，伏俥五平四的對面笑殺；黑方車被相隔，不能車 8 平 6 護住將頭，只好退車堅守，但這顯然無濟於事。

2. 俥五進三　……

紅如改走俥五平四將軍，

圖 2-1

則黑車 8 平 6 兌俥成和。

2.……　　　　　　將 6 進 1　　3.俥五退一　　將 6 退 1

4.俥五平二（抽車勝）

如圖 2-2 所示，紅傌被捉，若走傌二退四，則車 8 平 6，炮四進六去車，將 6 進 1，成傌仕對雙士，紅方無法取勝。

紅若能把黑將吸引到「三樓」上，對面笑就用上了。

著法紅先勝：

1.傌二進四！　　將 6 進 1　　2.仕五進四

借帥發力，獲勝巧妙！

如圖 2-3 所示，黑方包打雙俥，似乎紅俥難逃。你能用對面笑殺法贏棋嗎？能贏，辦法是棄俥殺中士，打開黑方底線缺口，為對面笑殺創造條件。

著法紅先勝：

1.俥三平五！　　士 6 進 5　　2.俥一進一

圖 2-2

圖 2-3

對面笑，殺！

如圖 2-4 所示，黑車坐「花心」，卒臨城下。乍看紅方危在旦夕，但是紅可利用對面笑殺法，妙手解圍。

著法紅先勝：

1. 俥二退六！ ……

一石激起千層浪！獻俥解圍，吸引黑車離開中線以進帥控制中路，是取勝的關鍵。

1. …… 車 5 平 8 　　2.帥六平五！

下著兵七進一絕殺無解，紅勝。上一手黑若改走車 5 退 4，則俥平八吃卒，將 4 平 5，俥八進七，將 5 退 1，炮二平六，車 5 平 9，紅方子力眾多，勝定。

如圖 2-5 所示，黑方多子，且有包掩護，乍看紅方難成殺著，其實，紅有對面笑進擊的妙手，速戰速決，一招制勝。

著法紅先勝：

圖 2-4　　　　　　　　圖 2-5

1. 炮五進六！　……

「雪壓眉梢」，精妙之至！伏俥二進七殺。

1. ……　　　　士 4 進 5　　2.俥二進七（紅勝）

二、雙俥錯

　　利用分占兩線的雙俥交替照將而取勝，是棋戰中最常見的殺著，叫「雙俥錯」。亦稱「二字俥」。

　　如圖 2-6 所示，紅、黑雙方僅僅兩俥（車）位置稍有不同。若紅先，可將死黑，但是黑先卻將不死紅，這是什麼原因呢？因為黑方雙車同在一條縱線上，不能構成雙車錯。請同學們自行演練，即可得出答案，並進一步認識和瞭解雙俥錯殺著。

　　著法紅先勝：

1. 俥三進三　將 6 退 1　　2. 俥二進四（紅勝）

　　若黑先不能連續將死紅帥的著法，請自行演練。

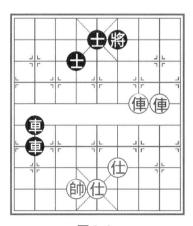

圖 2-6

　　如圖 2-7 所示，紅雖少一子，但得先，即可憑雙俥錯殺勢率先攻破黑城。請同學們注意的是先用哪只俥來將卻大有講究！

　　著法紅先勝：

　　1.俥九進四　　……

　　紅為什麼不走俥八進九照將呢？肯定有原因，自己練練吧！

　　1.……　　　　將 4 進 1　　2.俥八進七！　……

　　紅乘勢搶佔要位，限制黑將登頂，使黑方包象失去防守作用，此為關鍵之著。紅如錯走俥八進九，黑將 4 進 1 後，紅方無殺著。

　　2.……　　　　車 6 平 4　　　3.俥九退一　將 4 退 1

　　4.俥八進二（紅勝）

　　如圖 2-8 所示，紅方應用雙俥錯連取勝的方法，實戰中常有出現，因此勝法頗具實戰意義，應牢記。

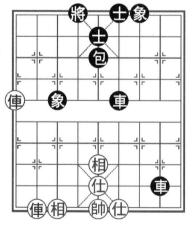

圖 2-7

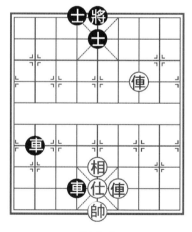

圖 2-8

帥
相
仕
兵

著法紅先勝：

1.俥三進三　　士 5 退 6　　2.俥三平四！　……

紅如隨手走俥四進八，形成雙俥在同一條橫線上的局面，不能連將取勝。

2.……　　　　將 5 進 1　　3. 後俥進七　　將 5 進 1

4. 後俥退一　　將 5 退 1　　5. 前俥退一　　將 5 退 1

6. 後俥平五　　士 4 進 5　　7. 俥五進一　　將 5 平 4

8. 俥四進一（紅勝）

如圖 2-9 所示，紅方想使用雙俥錯的殺法，需要頗費一番腦筋。

著法紅先勝：

1. 兵五進一　　將 5 退 1　　2. 兵五進一　　將 5 平 6

黑如改走將 5 進 1，則俥七平五，將 5 平 4，俥九平六殺，紅速勝。

3. 兵五平四　　將 6 進 1

紅兵衝鋒陷陣，意在發揮雙俥火力；黑將吃兵必然。黑如改走將 6 平 5，則成縱線雙車錯，紅亦勝。

4. 俥七平四　　將 6 平 5

5. 俥九平五！　……

紅相底藏俥，佳著！暗伏殺機。

5. ……　　　　車 9 進 2

6 相五退三！　……

解殺還殺！

圖 2-9

6. …… 　　　　　將 5 平 4 　　7. 俥四平六（紅勝）

練　習　題

習題 1　請創作編排出兩個棋局，分別用「對面笑」「雙俥錯」殺法取勝，每局著法不少於兩個回合。

習題 2　請同學們互相交流創編以上棋局的心得體會。

象棋三十六計之二

圍魏救趙　　　　　　　　　　———《孫子兵法》

棋解：指自己某個強子或某一側被圍垂危時，對敵方薄弱環節發起攻擊即「攻擊所必救」，迫使對方回防救援。而進攻出乎對方意料，使之難以防備，以達到出奇制勝的目的。

象棋三十六計之三

借刀殺人　　　　　　　　　　———《孫子兵法》

棋解：在棋戰中主要體現在，首先「以其人之道還治其人之身」，借敵之謀而勝之；其次，是借敵之力，利用對方的不利因素，為我所用而殲敵。

第 3 課　大膽穿心與進洞出洞

一、大膽穿心

　　進攻方的俥（車）在其他子力配合下，棄俥（車）硬吃中心仕（士），擊破對方九宮防線而一舉獲勝的殺法稱為「大膽穿心」，也稱「大刀剜心」。若用兵（卒）殺對方的中心仕（士）所構成的殺局，叫做「小刀剜心」。

　　如圖 3-1 所示，紅方借助中炮和三路俥之勢，棄俥殺黑中士，構成大膽穿心殺著。

　　著法紅先勝：

　　1. 俥四平五！　　將 5 平 4

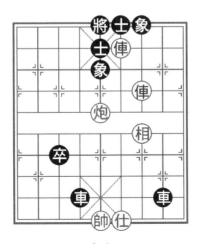

<div align="center">3-1</div>

　　紅棄俥殺士是大膽穿心殺法的經典運用；黑方不能走士6進5吃俥，否則紅俥三進三鐵門閂殺。

　　2. 俥五進一　　　將4進1　　　3. 俥三進二　　　士6進5

黑如改走將4進1，則紅俥五平六殺。

　　4. 俥三平五　　　將4進1　　　5. 前俥平六（紅勝）

　　如圖3-2所示，這是從大膽穿心開始所形成的連續殺招的例子，最終以雙將殺完成勝局，其中的連續棄俥很是精彩。

　　著法紅先勝：

　　1. 俥八平五　　將5平4

黑如走士6進5，則俥三進二，士5退6，俥三平四，馬8退6，炮三進五悶殺，紅方速勝。

　　2. 俥三平六！　……

棄俥通炮路，吹響衝鋒號！

　　2.……　　　　　車4退6　　　3. 俥五進一！　……

圖 3-2

再度棄俥，精妙入局！

3.……　　　　　將 4 平 5

黑如改走將 4 進 1，則炮三進四，士 6 進 5，兵四平五殺，紅亦勝。

4.炮三進五　　士 6 進 5　　5.兵四進一（紅勝）

如圖 3-3 所示，雙方各攻一翼，子力相當。誰先走，都可用「大膽穿心」取勝，尤其是紅方靈活運用，將對面笑殺法融入其中，堪稱精妙，值得品味。

著法紅先勝：

1.俥三進三　　士 5 退 6　　2.俥三退一！　士 6 進 5

3.俥二進五　　士 5 退 6　　4.俥三平五！　……

紅棄俥花心，精彩之著，入局關鍵。

4.……　士 4 進 5

黑如改走將 5 進 1，則紅俥二退一，紅方速勝。

5.俥二退一　象 5 退 7　　6.俥二平五　將 5 平 4

圖 3-3

7. 俥五進一　將 4 進 1　　8. 兵七平六　將 4 進 1

9. 俥五平六

對面笑殺，紅勝。

著法黑先勝：

1. …… 　車 3 平 5！　2. 帥五進一　……

紅如改走仕四進五，則黑車 2 退 1，悶宮殺。

2. …… 　車 2 退 1（黑勝）

如圖 3-4 所示，這又是一個從大膽穿心開始的俥炮配合攻殺的例子。最終施「炮碾丹砂」以解殺還殺完成勝局。

著法紅先勝：

1. 俥四平五！　……

紅棄俥殺士引離黑馬，是取勝的關鍵著法！

1. …… 　　　馬 7 退 5　　2. 炮一進七　包 6 進 6

3. 炮一平六！

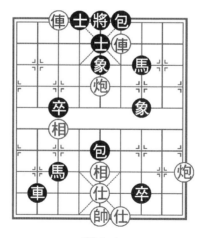

圖 3-4

一著定乾坤！巧妙之極。以下黑如車 2 進 1 照將，則紅炮六退九解殺還殺。又如黑將 5 平 6，則紅炮六退一殺，紅勝。

二、進洞出洞

此為橫線擒王的典型殺法。必須是沉底炮在雙俥輔以其他子力的配合下，利用「大膽穿心」所形成的精妙殺著，往往是兵貴神速，出其不意。

如圖 3-5 所示，紅方不能走俥六進二去「二鬼拍門」，因黑有車 5 平 4 再車 1 進 1 的殺著，但可用「進洞出洞」捷足先登。

著法紅先勝：

1.俥四平五！　將 5 進 1

黑如改走馬 7 退 5，則紅俥六進三悶殺。

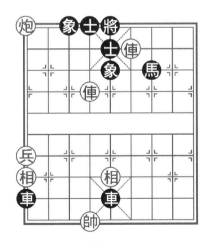

圖 3-5

2. 俥六進二　將 5 退 1　　3. 俥六進一　將 5 進 1

4. 俥六退一（紅勝）

如圖 3-6 所示，黑卒雖坐「花心」，眼看紅勢已危，但紅深得進洞出洞殺法要領，一擊中的！

1. 傌六進五！……

紅方傌踏中士兼踩黑車，並暗伏「洞殺」，妙著！

1. ……　　將 5 平 6

黑如改走將 5 進 1，俥六進四，將 5 退 1，俥六進一，將 5 進 1，俥六退一，進洞出洞殺，紅勝。

2. 傌五進三

紅方得車後，子力強大，勝定。

如圖 3-7 所示，選自《趣味象棋》第 10 局「御駕親征」。此局紅方出帥助攻解殺還殺（黑方伏有「小刀剒心」殺著），利用鐵門閂殺勢，迫黑馬自衛，然後妙手左移中包，強攻底線，造成進洞出洞絕殺。

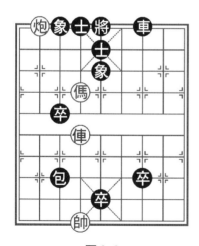

圖 3-6

圖 3-7

著法紅先勝：

1. 帥五平六 馬 2 進 3 2. 後炮平八！馬 3 進 5

黑方進馬踩炮是無奈之著，否則紅炮八進七，亦絕殺黑將。

3. 炮八進七 士 5 退 4

黑如象 3 進 1，則紅俥六進五悶殺，紅勝。

4. 俥六進五 將 5 進 1 5. 俥六退一（紅勝）

形成典型的「進洞出洞」殺法。

練 習 題

兩位女大師馮曉曦、金海英於 2003 年在北京大戰 58 個回合，如圖 1 所示。由於時間緊迫，紅方走出了炮二退二的壞棋，終遭敗北。此時若換作你，如何應用「進洞出洞」的殺法，使紅方反敗為勝？

圖1

解 答

紅方可改走：

俥四進五棄俥！則士5退6，俥九平四，車4退4（黑如改走將4平5，則俥四進三，將5進1，兵六平五，將5平4，俥四平六，紅勝），俥四進三，將4進1，俥四退一，成進洞出洞殺，紅乃反敗為勝。

象棋三十六計之四

以逸待勞 ———《孫子兵法》

棋解：在棋戰中，凡是做好應敵準備，沉著應戰，均係「以逸待勞」之舉。此計的核心思想是：進攻者銳氣方剛，處於主動；另一方積極防禦，以靜制動，養精蓄銳。待對方精力耗盡，再發動迅雷不及掩耳的攻擊，戰而勝之。

象棋三十六計之五

趁火打劫 ———《孫子兵法》

棋解：在棋戰中使用「趁火打劫」的機會是很多的，當對方陣形發生混亂，如子力分散或局部空虛等，這是內憂；另一種是外患，就是遭到攻擊時，方寸大亂，破綻百出，此時趁勢而取之。

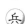

第 4 課
二鬼拍門與雙俥（車）脅士(仕)

一、二鬼拍門

用雙兵（卒）鎖住對方將（帥）兩側的肋道，然後在其他子力的配合下強行破士（仕）取勝的殺法稱為「二鬼拍門」，因兵（卒）有「小鬼」之稱，故此得名。

如圖 4-1 所示，黑方雙卒已分列紅帥肋道兩旁，構成二鬼拍門之勢；紅方借先行之機，俥雙兵緊密配合，步步追殺，捷足先登。

著法紅先勝：

1. 兵三平四！　……

平兵做殺，次序正確！紅如誤走俥二進三，則象 5 退 7！俥二平三，士 5 退 6，兵三平四，包 4 平 5，仕四進五，卒 4 平 5，仕六進五，車3 進 2，黑方鐵門閂殺。

1. ……　　　　士 5 退 6
2. 俥二進三！　士 4 進 5
3. 兵七平六！　……

平兵催殺，搶先用「二鬼

圖 4-1

拍門」殺黑！

3. …… 　　　　車 3 進 2　　4. 兵四平五（紅勝）

如圖 4-2 所示，黑包正要殺紅帥，紅方占先行之利，深得「二鬼拍門」殺法要領，率先破城。

著法紅先勝：

1. 炮二進二！　　……

好棋！紅若懼怕黑包的殺著，改走炮二平九兌包，則招殺身之禍；炮二平九，卒 3 平 4，帥五平四，卒 4 平 5，兵四進一，將 5 平 4，黑續有卒 4 平 5 的殺棋，紅無解著，黑勝。

1. ……　　　　士 6 進 5　　2. 帥五平四！　　……

解殺還殺，精妙之至！

2. ……　　　　士 5 進 6

黑如改走將 4 平 5，則紅兵四平五，紅勝。

3. 兵七平六　　……

形成二鬼拍門之勢，暗伏殺機。

3. ……　　　　卒 4 平 5　　4. 兵六平五！　　……

花心採蜜，構成殺局，巧妙無比！

4. ……　　　　士 6 退 5　　5. 兵四進一（紅勝）

如圖 4-3 所示，是四川樂山全國象棋個人賽上兩位特級大師鏖戰至第 100 餘回合時的殘局形勢，且看紅方如何利用二鬼拍門之勢攻破黑方城池。

著法紅先勝：

1. 兵四進一！　　……

棄兵破士，精彩入局。

1. ……　　　　將 5 平 6

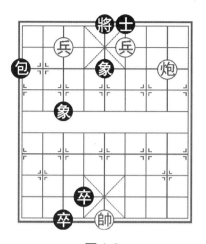

圖 4-2

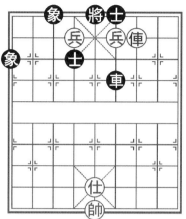

圖 4-3

　　黑如改走車 6 退 3，則俥三退一，士 4 退 5，仕五退六！紅亦勝定。

　　2.俥三退一　車 6 平 4　　3.俥三平四　將 6 平 5

　　4.俥四進一　……

　　再次形成二鬼拍門、伏帥五平四的凶著。

　　4.……　　　車 4 平 8　　5.帥五平四　車 8 退 3

　　6.俥四退二　士 4 退 5　　7.俥四平五　車 8 進 1

　　8.仕五進六（紅勝）

　　以下紅再帥四平五，紅方勝定。

二、雙俥（車）脅士（仕）

　　進攻方以雙俥（車）侵入對方九宮兩肋，並棄俥（車）強行殺士（仕）構成殺局，稱「雙俥（車）脅士（仕）」殺，為實戰對局中極為常見的基本殺法。

如圖 4-4 所示，紅方雖少一子，但黑方缺士。棋諺曰：「捨士怕雙俥。」紅可借先行之利，用雙俥脅士殺法取勝。

著法紅先勝：

1. 仕六退五　　士 6 進 5

2. 俥六進四！　……

成「雙俥脅士」之勢！黑方已難招架。

2. ……　　　包 8 平 5　　3. 俥四平五！　包 5 退 5

4. 俥六進一（紅勝）

如圖 4-5 所示，這是「洪明杯」棋王賽上 13 歲的楊潤澤戰勝當地高手中的一幕。只見棋童進俥、轟士、雙俥脅士，妙成殺局。

著法紅先勝：

1. 俥九進二！　……

進俥暗藏殺機，著法兇狠！

圖 4-4

圖 4-5

1. ……　　　　包 3 平 1　　2. 炮四進九！　　……
棄炮轟士冷著，頓使黑方防不勝防！
2. ……　　　士 5 退 6　　3. 帥五平四　　……
出帥做殺，即將構成「雙俥脅士」的絕殺局面。
3. ……　　　士 6 進 5　　4. 俥四進五（紅勝）
成「雙俥脅士」殺法的典型局面，黑方認負。

練　習　題

習題 1　如圖 1（紅先勝）
紅方佔有二鬼拍門之勢，您能擬出紅先勝的著法嗎？

習題 2　如圖 2（黑先勝）
這是一次全國象棋賽上的實戰中局，您能用「雙車脅
仕」殺法擒住紅帥嗎？

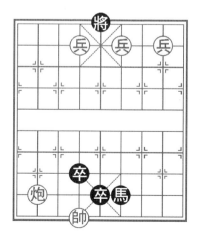

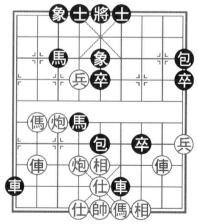

圖 1　　　　　　　　　　圖 2

將
象
士
卒

解　答

習題1　兵四平五，將5平6，炮八平四，卒5平4，帥六平五，後卒平5（伏卒5進1，帥五平四，卒5平6，帥四平五，卒4進1，二鬼拍門之殺勢），帥五平四，卒5進1，炮四進七！卒4進1，兵五進一，將6平5，炮四平五！卒4平5，炮五退八，卒5進1，帥四進一，卒5平4，兵二平三，卒4平5，兵三平四，成二鬼拍門殺。紅勝。

習題2　（黑先勝）車1平5（大膽穿心，實施雙車脅仕，妙！），仕六進五，車6平5，帥五平六，馬4進3（精妙之極！有此仙著，連殺成立）！！俥八平七，車5進1（必不可少的行棋次序，否則以下紅有傌四進六墊將），帥六進一，包5平4（悶殺！絕妙，堪稱實戰之經典殺局）！

象棋三十六計之六

聲東擊西　　　　　　　　　　——《孫子兵法》

棋解：棋戰中的佯攻、牽制、頓挫戰術，在實戰中應用較廣，其實就是「聲東擊西」之計的應用。當制訂了一個戰術來攻擊對方薄弱環節時，往往採用迂迴戰術，從乙處發起佯攻，牽制對方部分子力；然後會全力猛攻甲處，使對方措手不及，乙處子力來不及救援，終陷混亂而失利。

第 5 課　困斃與臣壓君

一、困　斃

　　進攻方運用子力圍攻對方的將（帥）時利用圍困、控制、停著等戰術逼迫對方，使之無棋可走而認負，稱為「困斃」殺法。

　　如圖 5-1 所示，原載於明代古譜《百變象棋譜》中的「白袍將坐天牢」，就是一則妙運兵馬、困黑棋於死地之短小精悍的困斃殺局。

　　著法紅先勝：

　　1. 兵三進一　將 6 退 1

　　2. 兵三進一　將 6 退 1

　　黑如改走將 6 進 1，則紅傌八退六殺。

　　3. 傌八進六！（紅勝）

　　紅進馬妙困黑方四子！黑寸步難行，欠行而亡。

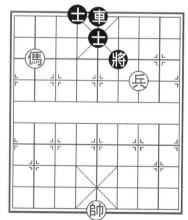

圖 5-1

如圖 5-2 所示，紅方炮低兵從理論上講難以取勝黑方的單缺象，但此時紅占先行之機，可巧用「困斃」殺法獲勝。

著法紅先勝：

1. 兵七平六　　將 4 平 5　　2. 炮二進一　　象 5 退 7

3. 帥四平五（紅勝）

此局是運用炮兵圍攻黑將，使之遭困斃的典型棋例。

如圖 5-3 所示，紅如貪「照將」的一時痛快，走炮四平六，則黑士 4 退 5，即成和棋。但紅方先行卻有巧勝之法，令人讚歎不已。

著法紅先勝：

1. 兵八平七　　　將 4 退 1　　2. 兵七進一！　　將 4 進 1

3. 炮四進八！　……

紅方的連續妙手，致使黑方無可奈何，全盤子力遭受封逼，動彈不得。

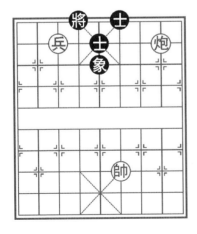

圖 5-2

圖 5-3

3. ……　　　　卒 7 進 1　　4. 兵三進一　　象 9 進 7

黑方送卒象皆為無奈之著。

5. 兵三進一　象 7 進 9　　6. 兵三平二！　象 9 退 7

7. 兵二進一　象 7 進 9　　8. 帥五進一！　……

良好的等著，欲置黑象於死地。

8. ……　　　　象 9 退 7　　9.兵二進一　　象 7 進 9

10. 兵二平一（紅勝）

紅兵吃掉邊象後，令黑困斃而亡。

如圖 5-4 所示，紅方雖多一俥，但欲解黑方殺著，只能以俥換卒，枰面上黑剩車雙士，乍看可守和紅俥低兵，然而紅方的困斃殺法運用得酣暢淋漓。

著法紅先勝：

1. 俥六平四　車 7 平 6　　2. 俥七平三！　……

紅俥右移選位正確。若誤走俥七平一，則車 6 退 1，兵二平三（如俥一進二，則車 6 退 7，和局），車 6 平 5，

圖 5-4

帥五平四，士 5 退 6，和定。

2.…… 車 6 退 1

黑如改走將 5 平 6，則俥三進二，將 6 進 1，兵二平三，將 6 進 1，俥三平一，成雙俥錯殺，紅勝。

3.俥三進二 車 6 退 7 4.兵二平三！（紅勝）

以下黑車 6 平 7，則紅兵三進一，紅以老兵禁死黑將，巧妙之極！

二、臣壓君

將（帥）的前進道路被自己棋子所堵塞而被另一方將死的殺法稱為「臣壓君」。就像大臣壓住了帝王以致亡國，藉以比喻這種殺法的特點。

如圖 5-5 所示，紅方棄俥殺象，換來炮鎖中路，只需兵到宮門，然後露帥助攻，即贏以臣壓君。本局紅方構思

圖 5-5

巧，入局妙！

著法紅先勝：

1. 俥二平五！　　車 4 平 5　　2. 炮一平五！　　車 5 進 2

黑如改走車 5 進 6 啃炮，則紅帥五進一，黑方困斃而負。

3. 兵七平六　　車 5 進 3　　4. 帥五平六　　車 5 進 1

5. 兵六進一（紅勝）

臣壓君，殺。

如圖 5-6 所示，紅方用「臣壓君」殺法，可先行殺黑；黑若先行，亦可用同法殺紅，即誰先走誰勝。

著法紅先勝：

1. 俥四平五　　　將 5 平 4　　2. 俥五平六！　……

獻俥於炮口，妙，是臣壓君殺法的常用手段。

2. ……　包 6 退 7　　3. 俥七進一（紅勝）

著法黑先勝：

圖 5-6

1. ……　卒 7 平 6！

黑如走卒 7 進 1，則紅帥四平五，黑並無殺著。

2. 俥四退七　車 8 平 7（黑勝）

練　習　題

習題 1　如圖 1 所示，你能用「困斃」殺法取勝嗎？
請擬出紅先勝著法。

習題 2　如圖 2 所示，試用「困斃」殺法取勝。
請擬出紅先勝著法。

習題 3　如圖 3 所示，你能用「臣壓君」殺法取勝
嗎？
請擬出紅先勝著法。

圖 1

圖 2

圖3　　　　　　　　圖4

習題4　如圖4所示，試用「臣壓君」殺法取勝。請擬出紅先勝著法。

解 答

習題1　炮七平六，包8平4，仕六退五，包4平5，帥五平六！包5平1，仕五進六，包1平4，炮六進二，馬2進4，仕六退五！紅勝。

習題2　傌七進八，將4平5，兵五平四，將5平6，傌八退六（妙著！黑馬不敢吃兵，因有傌六進五的悶殺；黑也不能將6平5，因傌六退七捉死馬）！馬5進4，兵四平三！馬4退5，帥五進一！馬5退3，傌六進五，馬3退5，帥五退一！黑棋無著，紅勝。

將

象

士

卒

習題3 炮三進一！象5退7，俥二平七！馬5退4，傌一進三，將5平4，俥七進二（臣壓君，殺）。

習題4 炮三進九，士6進5，兵四進一！將5平6，炮三平一，馬8進6，俥二進一，紅勝。

象棋小詞典

《象棋實用殘局》象棋書譜，屠景明編著，兩集。1958年與1961年先後在上海出版，1978年經修訂再版。書中選載各類殘局三百例，並附以注釋，供讀者了解各類實用殘局特點，掌握其中規律。

象棋三十六計之七

無中生有 ———《孫子兵法》

棋解：是指不直接進攻或威脅對方子力，而是以閒著、等著或將帥變位的走法，等待「有」的生成，由「無」變「有」，由「虛」變「實」，憑空生事，挑起事端，尋找破綻，乘隙而攻，使對手陷於被動挨打之中。

第 6 課　空頭炮、雙將與三俥鬧士

一、空頭炮

　　進攻方的炮（包）直接面向防守方的將（帥），然後用其他子力配合照將取勝的殺法，稱為「空頭炮」。

　　如圖 6-1 所示，這是一個開局僅 5 個回合時，紅方大膽棄俥砍包所造成的「空頭炮」局面之實戰例，展現了空頭炮殺法在開局中的應用價值。

　　著法黑先紅勝：

　　1.……　　　　將 5 進 1　　2.俥九進一　馬 7 退 8

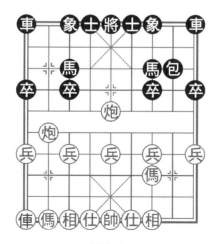

圖 6-1

紅方提橫俥催殺；黑方退馬無奈，只能讓開包路解殺。

3. 俥九平二　　包 8 平 6　　4. 俥二進七　　將 5 進 1

5. 俥二平六！　包 6 進 1　　6. 俥六退二　　包 6 退 2

7. 炮八平五！　將 5 平 6　　8. 俥六進一　　象 5 進 3

9. 俥六平五（紅勝）

成「臣壓君」，殺！

如圖 6-2 所示，這是利用「空頭炮」以炮低兵巧勝士象全的例子。其殺法引人入勝。

著法紅先勝：

1. 炮五進三　　象 3 退 1　　2. 帥六平五　　象 1 進 3

3. 帥五平四！　象 3 退 1　　4. 炮五平二！　……

平炮伏沉底照將，士 6 進 5，兵四進一悶殺，與上一手帥五平四相連貫，好棋！

4. ……　　　　士 6 進 5　　5. 帥四平五！　……

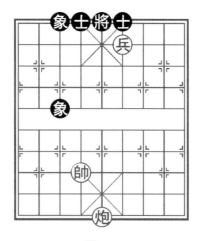

圖 6-2

平帥鎖中路，關鍵之著！

5.……　　　　　　象 1 進 3　　6. 炮二平七！　象 1 進 3

7. 帥五退一！　象 3 退 5

紅方利用良好的等著，迫黑方象落中路。

8. 炮七平五！　象 1 退 3　　9. 帥五平四（紅勝）

成「鐵門閂」絕殺！

如圖 6-3 所示，紅方倚仕空頭炮取勝十分有趣，也有些難度。

著法紅先勝：

1. 炮八平五　　馬 3 退 5　　2. 前炮進一！　士 4 進 5

紅方獻炮妙趣橫生！也是取勝之要著；黑方只有吃炮，否則無棋可走。

3. 帥五平六！

黑方欠行，紅勝。

圖 6-3

二、雙　將

進攻方走出一著棋使兩個棋子同時照將而獲勝的方法，稱為「雙將」殺法。

如圖 6-4 所示，怎樣才能用上雙將殺著？要注意帥的作用。

著法紅先勝：

1. 炮二進五　……

沉炮將軍是正著。紅如誤走俥三進三，則士 5 退 6，炮二平五，車 3 平 5！以下紅方無殺著，反遭黑方車 9 進 7 絕殺。

1. ……　　　象 7 進 5

黑如改走士 5 退 6，則俥三平五，士 6 退 5，俥五進二殺，紅勝。

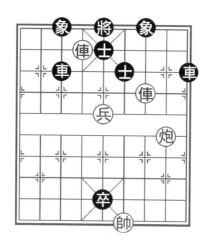

圖 6-4

2.俥三進三　　士 5 退 6　　　3.俥六平五！　士 6 退 5

紅俥獻花心妙極！黑如將 5 進 1，則紅俥三退一殺。

4.俥三平四（雙將殺，紅勝）

如圖 6–5 所示，取材於全國象棋賽中的一個鏡頭，紅方雙俥虎視眈眈，黑方乍看難以解救，其實可利用雙將殺勢，捷足先登。

著法黑先勝：

1.……　車 7 平 4 ！

當頭一棒，棄車入局，妙手！

2.仕五進六　包 8 進 6　　　3.仕六退五　馬 6 退 5

馬包雙將，逼紅方動帥。

4.帥六退一　車 3 進 2（黑勝）

如圖 6–6 所示，紅棄俥後以馬包雙將取勝，殺法既簡明又實用。

著法紅先勝：

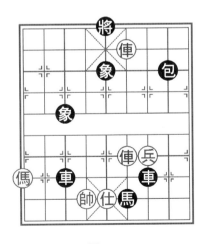

圖 6-5　　　　　　　　　　圖 6-6

1. 俥五進二！　　將 6 進 1

黑如士 4 進 5 或馬 7 退 5 吃俥，則紅傌四進六，紅方速勝；又如將 6 退 1，則俥五進一，將 6 進 1，傌四進六，紅亦勝。

2. 俥五平四！　……

再度棄俥引將，為「雙將」殺奠基，極妙！

2. ……　　　　　將 6 退 1　　3. 傌四進六（紅勝）

三、三俥（車）鬧士

進攻方以雙俥一兵的強大兵力攻擊對方士的殺法，稱為三俥鬧士。因此時的兵也相當於俥，故得其名。

如圖 6-7 所示，紅方可運用三俥鬧士的殺著置黑將於死地，但用兵攻擊中士還是底士卻有講究。

著法紅先勝：

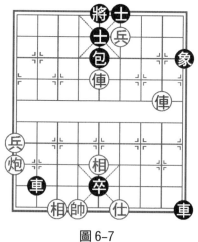

圖 6-7

　　1.兵四平五！　　士 6 進 5

　　紅兵挖中士正確，如誤走兵四進一，則將 6 平 5，俥五平四，包 5 平 6，紅方無殺著；黑如改走將 5 進 1，則俥二進三，將 5 退 1，俥五進一，紅方速勝。

　　2.俥二進四　　象 9 退 7　　3.俥二平三　　士 5 退 6

　　4.俥五進一（紅勝）

　　如圖 6-8 所示，是蘭州「敦煌杯」全國象棋大師邀請賽湖北柳大華對河北李來群戰至中局時的盤面。雖然雙方子力相當，但黑缺一象，雙方兩俥（車）尚存且皆有兵、卒過河，都有形成三俥鬧士殺著的可能。究竟誰先以此法破城獲勝？讓我們來看看實戰過程。

　　著法紅先勝：

　　1.俥一平五　　馬 5 進 3　　2.兵五進一！　　……

　　衝兵棄馬，直奔「三俥鬧士」，緊湊的好手！

　　2.……　　　　象 5 退 3　　3.傌八進七　　包 6 平 2

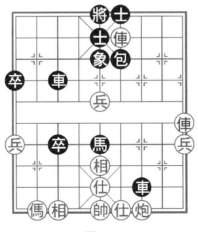

圖 6-8

黑如改走卒 3 進 1 吃俥，則俥四退一！士 5 進 6，兵五平六抽車，紅方多子勝定。

4. 俥七退六　卒 3 進 1　　5. 兵五平六！　車 3 進 3

紅方抓住黑方少子怕兌的心理，平兵欺車，向三俥鬧士殺法邁進；黑如車 3 平 4 吃兵，則紅俥六進七去卒，紅方多子勝定。

6. 兵六進一　卒 3 進 1　　7. 兵六進一（紅勝）

成三俥鬧士的基本型。以下紅兵殺中心士，黑方無解，紅勝。

練 習 題

習題　如圖 1 所示，這是一則由空頭炮演繹成「炮兵攻城」的殺局，勝法饒有趣味。只要注意帥炮兵的優越位置，思考三子的巧妙走法，一定會為先行的紅方找到獲勝的途徑。

圖1

解 答

紅先勝：

炮一平四，象 9 進 7（紅方首著平炮塞象眼，限制底象由中路右移，要著！），兵三平四，象 7 退 9（黑如改走象 7 進 9，則炮四平三，黑方欠行，立斃），兵四進一，象 9 進 7，帥五進一！象 7 進 9，炮四平二，象 7 退 5，兵四平五，象 9 進 7，兵五進一（紅勝）。

象棋三十六計之八

暗渡陳倉　　　　　　　　　　　——《孫子兵法》

棋解：只有明修棧道才能「暗渡陳倉」，所以此計與「聲東擊西」有異曲同工之妙，都是在示對方以虛、以假的情況下偷襲對方。而「暗渡陳倉」一般情況下是我主動敵被動，製造假象的目的是為了保證偷襲對方成功。

象棋三十六計之九

隔岸觀火　　　　　　　　　　　——《孫子兵法》

棋解：棋戰中採用「隔岸觀火」計謀，主要是指當雙方難分難解時，不要急於進攻，而要慎於用兵，待時機成熟，再行出擊。有時雙方平穩對峙，可採用「坐山觀虎鬥」的態度。

第 7 課　小鬼坐龍庭與老卒搜山

一、小鬼坐龍庭

進攻方用兵（卒）強行進入對方九宮中心，限制將（帥）活動，然後用其他子力將軍取勝的殺法稱為「小鬼坐龍庭」。這種殺法把兵（卒）比喻成「小鬼」，把九宮中心喻為「龍庭」，形象地說明了弱子經過拼搏也可搶佔要點而取勝。

如圖 7–1 所示，是兩位象棋大師弈成的殘局形勢。紅方利用將軍脫袍，兵闖「龍庭」，迅速入局。

著法紅先勝：

1. 仕五進四！　……

揚仕戰包，準備小兵強侵「龍庭」，妙手！

1. ……　　　　　包 7 平 4

黑如改走包 7 退 1，則兵五進一，將 5 平 6，傌三進四，包 7 退 4，炮六進七，成絕殺，紅勝。

2. 兵五進一　　將 5 平 6　　3. 傌三進一（紅勝）

以下黑方難以解除傌一進二或傌一進三的殺著，認負。

如圖 7–2 所示，紅、黑雙方誰先走都可用「小鬼坐龍庭」殺法取勝。

著法紅先勝：

1. 炮三進二　　士 5 進 6　　2. 俥八進六　　將 4 退 1

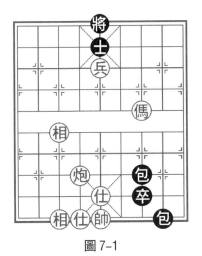

圖 7-1

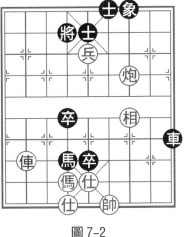

圖 7-2

3. 兵五進一　……

小兵強侵「花心」，已成「坐龍庭」之勢。

3. ……　　　　車 9 進 3　　4. 帥四進一　卒 5 平 6

5. 帥四進一　……

黑不能車 9 退 2 而無殺。

5. ……　　　　馬 4 退 5　　6. 傌六進五

黑方難解雙殺，紅勝。

著法黑先勝：

1. ……　卒 5 進 1！

黑方一招伏雙殺，紅無解著，黑勝。

二、老卒搜山

底兵（卒）的作戰能力降低，俗稱老卒。老卒在其他子力的配合下將軍取勝的殺法稱為「老卒搜山」。

 將

 象

 士

 卒

　　如圖 7-3 所示，是選自兩位特級大師實戰所弈成的殘局譜。現輪走子的黑方特級大師先借將助攻，然後利用此殺法，輕鬆獲勝，殘局功底十分了得。

　　著法黑先勝：

　　1. …… 　　　　將 6 平 5！　　2. 仕五進六　車 2 進 2

　　3. 帥六退一　卒 6 進 1！

　　老卒搜山巧妙至極！

　　4. 炮一平五　卒 6 平 5　　　　5. 帥六平五　車 2 進 1

　　黑勝。第 4 回合紅如改走仕六退五，殺法與實戰殊途同歸，黑亦勝。

　　如圖 7-4 所示，紅方的雙相分別護住中路和底線，只需細加揣摩，不難發覺紅方獲勝的奧秘之處。

　　著法紅先勝：

　　1. 俥三退一　　將 6 退 1　　2. 兵六進一！　……

　　兵進底線，形成「老卒搜山」之勢，妙！

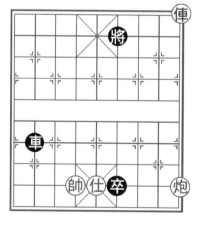

圖 7-3

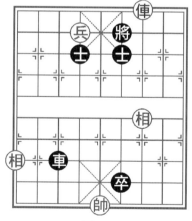

圖 7-4

2. ……　士 6 退 5　　3. 兵六平五！　將 6 平 5

4. 俥三進一（紅勝）

紅成「對面笑」殺，勝。

練　習　題

習題 1　中局賞析：馬踏中宮　鬼坐龍庭

　　如圖 1 所示，是太原全國象棋個人賽吉林陶漢明與北京蔣川交手 18 回合形成的盤面。此時黑方車雙包大兵壓境，請看紅方借先行之機，傌踏中象棄子入局，最後以小鬼坐龍庭之殺勢迫黑認負的精彩過程。

19. 傌七進五！　　象 3 進 5

紅棄傌踏象，入局要著！黑飛紅傌，只能如此。

20. 兵七進一　　包 6 退 3

黑如改走馬 3 退 2，紅則俥五進三，紅方中路攻勢強

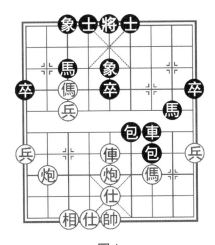

圖 1

大，黑方難以招架。

21. 兵七進一　　車 7 平 2　　22. 炮八平六　士 6 進 5

23. 兵七進一　　包 6 退 1　　24. 俥五平三　馬 8 進 6

黑如改走包 6 平 3 去兵，紅則俥五平二，叫殺得馬，亦勝定。

25. 炮五進五　　士 5 進 6　　26. 俥五退三　包 7 退 6

27. 傌三進四　　車 2 平 6　　28. 兵七平六　包 7 進 9

29. 兵六平五！

紅兵強侵花心，精妙！以下黑如將 5 進 1，紅則炮五平六殺！又如將 5 平 6，則兵五平四得炮，紅亦勝定。

習題 2　殘局決戰：老卒禁帥　搜山成功

如圖 2 所示，是第 14 屆「五羊杯」全國象棋冠軍賽湖北柳大華對江蘇徐天紅弈成的殘局形勢。我們透過欣賞名手在殘局階段的實戰，來學習他們弈戰的戰術技巧和殺法的運用。

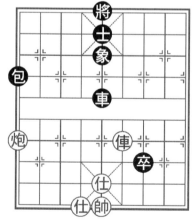

圖 2

著法黑先勝：

1. ……　　　卒 7 進 1　　2. 炮九退二　　包 1 平 3

3. 炮九平七　……

紅如改走俥四平七，則包 3 平 5，炮九平三，車 5 平 7，俥七平五，包 5 平 3，仕五退四（如俥五平七，則象 5 進 3！），車 7 進 4，俥五進四，車 7 退 7，俥五平七，包 3 平 4，黑方多子勝定。

3. ……　　　卒 7 進 1！

卒衝底線，禁住紅帥，妙手！由此入局。

4. 炮七進一　……

紅如改走俥四平三，則包 3 平 5，俥三進三，象 5 進 7，再包 5 退 1 生根，紅方亦不好招架，難免一敗。

4. ……　　　象 5 進 7！　　5. 俥四平八　　士 5 退 4

6. 俥八平九　　包 3 退 1　　7. 俥九進三　　包 3 進 4

8. 俥九平二　……

紅如改走俥九退三，黑則將 5 平 6，紅方對黑方的鐵門閂和悶宮殺不能兼顧，黑成絕殺勝。

8. ……　　　車 5 進 3

細膩之著，切斷紅炮右移的通道，勝利在望！

9. 炮七退一　　包 3 平 9　　10. 俥二平一　　包 9 平 8

11. 俥一平二　　包 8 進 3

以下紅俥啃包後，形成車底卒例勝炮雙仕的實用殘局，黑勝。

第 8 課　兵類實用殘局

　　實用殘局，同學們在《啟蒙篇》書中已經知道：有勝、和規律可循的殘局形勢。而實用殘局又是在實戰中往往會形成的典型局勢，研究它，具有實用意義。

　　實用殘局可分為兵、炮、馬、俥等類，我們陸續來學習。

一、兵相巧勝單士

　　兵相對單士，本應屬和局（見下例），但如圖 8-1 所示，紅先可巧勝，取勝要點是「兵左帥右」或「兵右帥左」，即兵從黑方無士的一邊進入士旁，再用帥封鎖另一邊。一旦將移至左、右肋道，留住黑士，即成例和，見下例。

8-1

　　著法紅先勝：

　　1. 帥五進一　士 5 退 6

　　2. 兵五平六　將 5 平 4

　　黑如改走將 5 進 1，則帥五平四！將 5 退 1，兵六進一，紅亦勝，勝法同譜著。

帥
相
仕
兵

3. 帥五平六　　……

紅帥左移，旨在進兵控制肋道將門。

3. ……　　　　士 6 進 5　　4. 兵六進一　將 4 平 5

5. 帥六平五！　……

進帥再右移，控制黑 6 路將門，形成「兵左帥右」的鉗形攻勢，是獲勝的重要捷徑。

5. ……　　　　士 5 進 4　　6. 帥五平四！　士 4 退 5

7. 相五進三！　士 5 進 6　　8. 帥四進一　　將 5 平 6

黑如士 6 退 5，則帥四平五，將 5 平 6，兵六平五，紅勝。

9. 兵六平五（紅勝）

二、兵相例和單士

如圖 8-2 所示，黑將必可搶佔左、右肋道，紅兵坐不了花心則難取勝；黑方只需士落底線，即使紅兵吃掉黑士，變成老兵，也仍不贏棋。

著法紅先和：

1. 兵五進一　將 5 平 6！

紅方首著如改走帥五平四，則士 4 進 5，兵五進一，士 5 退 6，帥四平五，將 5 平 4！兵五平六，士 6 進 5，兵六平五，士 5 退 6，和棋。

圖 8-2

 將

 象

 士

 卒

2. 兵五平四　士 4 進 5　　3. 兵四平五　士 5 退 4

4. 帥五進一　將 6 進 1　　5. 相五進三　將 6 退 1

6. 兵五平六　將 6 進 1　　7. 兵六進一　將 6 退 1

8. 兵六進一　將 6 進 1（和棋）

三、高低兵例勝雙士

雙低兵能否勝雙士，要看具體形勢而定。如雙兵一高一低，如圖 8-3 所示，則必勝雙士，這也是高低兵例勝雙士的基本定式。

著法紅先勝：

1. 兵三平四　……

首著挺低兵進入九宮象眼，威脅黑士。

1. ……　　　　將 4 退 1　　2. 兵七平六！　……

紅如誤走兵七進一，則將 4 進 1，帥五進一，士 5 進 6，兵四進一，士 6 退 5，兵四平五，士 5 進 6，和定。

2. ……　　　　將 4 進 1　　3. 兵六平五　將 4 退 1

4. 兵五進一　……

紅高兵先移中線，然後衝入九宮象位，是獲勝的要領。

5. ……　將 4 進 1　　6. 兵四平五　……

此時雙兵入宮，用一兵換雙士，時機已經成熟。

6. ……　士 6 進 5　　7. 兵五進一　將 4 進 1

8. 帥五進一（紅方停著致勝）

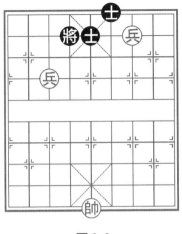

圖 8-3

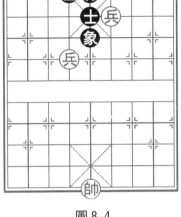

圖 8-4

四、高低兵巧勝單缺象

　　高低兵對雙士單象，在正常情況下，不能勝。但如圖 8-4 所示卻有巧勝機會，因一兵控制了將門，另一兵借捉象沉底可贏。

　　取勝要訣：

　　高兵急右運，停著牽制象，

　　雙兵一邊落，老兵可擒王。

　　著法紅先勝：

　　1. 兵六平五　　象 5 退 3　　2. 兵五平四　　象 3 進 5

　　3. 帥五進一！　象 5 退 3

　　黑如改走士 5 進 4，則紅後兵進一拱死象，亦勝。

　　4. 後兵進一　　象 3 進 1　　5. 前兵平三　　象 1 進 3

　　6. 兵四進一　　象 3 退 5　　7. 兵三進一！　象 5 進 3

　　8. 兵三平四（紅勝）

五、雙低兵巧勝雙象

雙低兵難以借帥助攻，如圖 8-5 所示，乍看黑由象掩護中路，紅難取勝，其實紅方有巧勝之機。

著法紅先勝：

1. 帥六平五　　象 7 退 5　　2. 兵三平二　　象 9 進 7

3. 帥五進一！　……

紅方妙用等著，迫黑將象「送禮」。此時的局面黑 7 路高象若在 3 路即成和局。

3. ……　　　　　象 7 退 9

黑落象無奈。若改走象 5 進 3，則兵坐花心，紅速勝。

4. 兵二平一　　象 5 進 7　　5. 兵六平五　　將 6 退 1

6. 兵一平二

以下兵到成功，紅勝，下法略。

圖 8–5

練　習　題

習題 1　如圖 1 所示，單兵對黑雙士，紅先可以吃士取勝嗎？若不行，你有取勝之道嗎？

習題 2　一般情況下高低兵不能勝雙象一士。但若能以兵入象眼，並及時露帥控將出路，調另一兵造成雙兵脅士而勝。如圖 2 所示就是一例。試擬紅先勝著法。

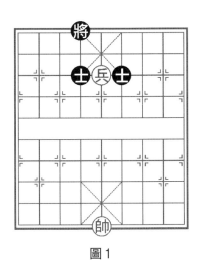

圖1

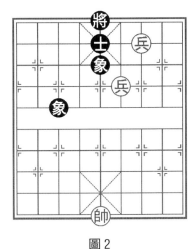

圖2

象棋三十六計之十

笑裏藏刀　　　　　　　　　　　　——《孫子兵法》

棋解：在棋戰中使用「笑裏藏刀」之計的特點，是以非常隱秘的手段，喬裝和平的姿態；而暗藏殺機於其中，使對方產生麻痹思想後中計上當。

習題 3 如圖 3 所示，是單士象和雙兵的定式圖例，將上二路，士退底線，利用象走閑著。請看附圖 1 所示，黑先，你能參照圖 3 所示，將此局走和嗎？請擬出黑先和著法。

圖 3　　　　　　　　附圖 1

習題 4 如圖 4 所示，是三高兵例勝士象全的圖例，也稱為「三仙煉丹」。勝法步驟為：①以一兵入九宮象眼；②另兩兵由另側借帥力突破；③成「二鬼拍門」勢並以兵破士；④再做「二鬼拍門」之勢。請擬出紅先勝著法。

圖 4

解　答

習題 1　帥五平六！（若以兵去士，不管去左士還是右士，黑輕落另一士即成和局），將 4 進 1（如將 4 平 5，則兵五平四，士 4 退 5，兵四進一，紅勝），兵五平四，將 4 平 5，帥六進一！將 5 退 1，兵四進一，士 4 退 5，帥六平五，紅勝。

習題 2　兵三平四，士 5 進 4，帥五平六（要著，控制黑將不能平 4）！象 3 退 1，後兵平五，象 5 進 7，兵五平六，士 4 退 5，兵六平七，象 1 進 3，兵七進一，象 7 退 9，帥六平五，象 3 退 5，兵七進一，士 5 進 4，兵七平六，象 9 進 7，帥五平四，紅勝。

習題 3　士 5 退 4（捨河口象而搶先把老將調至 6 路，要著！若逃象走象 7 退 5，則帥六平五，再帥五平四，成「兵左帥右」，黑方難逃厄運）！兵二平三，象 3 退 5，帥六平五，將 5 平 6！兵三平四，將 6 進 1，成雙兵例和單士象定式。

習題 4　兵三進一，象 7 進 9，兵三進一，象 9 退 7，兵三平四，象 7 進 9，兵七進一，象 9 進 7，帥五平六，象 7 退 9，兵六進一！將 4 平 5，兵六進一，象 9 進 7，帥六平五，象 7 退 9，兵六平五，士 6 進 5，兵七進一，士 5 進 6，兵七平六，象 9 進 7，帥五平六，紅勝。

請同學們注意，不要先把 7 路兵衝到黑將旁，如附圖 2 所示，這是士象全巧和三兵定式。

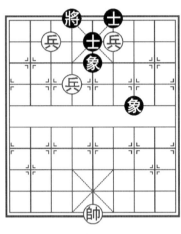

附圖 2

象棋三十六計之十一

李代桃僵　　　　　　　　　　　　　　——《孫子兵法》

棋解：棋戰中的各種情況，總是利害相關的，「李代桃僵」就是要趨利避害。一局棋不能僅顧一隅，要胸有全局，有時需要犧牲局部利益以減少更大的損失或換取全局的勝利。總之，正確認識局部和全局的得失關係，是使用「李代桃僵」計謀的核心。

第 9 課　炮類實用殘局

一、炮低兵巧勝士象全（1）

如圖 9-1 所示，紅炮靠對方的士象作炮架，運用了多種戰術技巧，著法異常精妙，展示了巧勝的奧妙。

取勝要點：空心炮控中，兵靠帥助攻。

著法紅先勝：

1. 炮二平五　　象 3 退 1　　2. 炮五進三！　……

升炮準備運帥於右肋配合小兵做殺！要著。

2. ……　　　　象 1 進 3

3. 帥六平五　　象 3 進 1

4. 帥五平四　　象 1 退 3

5. 炮五平二！　士 6 進 5

6. 帥四平五！　象 3 進 1

7. 炮二平七！　象 3 退 5

紅方利用悶宮殺著，迫黑象落中路，下著紅炮鎮中，「鐵門閂」殺勢已成必然。

8. 炮七平五　　象 1 退 3

9. 帥五平四（紅勝）

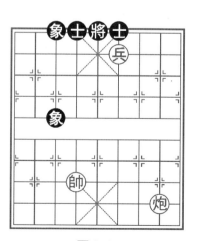

圖 9-1

二、炮低兵巧勝士象全（2）

如圖 9-2 所示，本局構思精巧，紅方著法巧奪天工，妙趣橫生，令人回味，致使黑方欠行而敗。

著法紅先勝：

1. 兵七進一　將 4 退 1

2. 兵七進一！　……

老兵建功，獲勝妙著！

2. ……　　　　將 4 進 1

黑如將 4 平 5，則紅炮八進二對面笑殺。

3. 炮八平一　士 5 進 6

4. 炮一進一！

進炮妙！一炮管三子，黑方欠行。

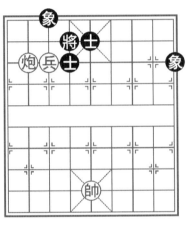

圖 9-2

象棋三十六計之十二

順手牽羊　　　　　　　　　　——《孫子兵法》

棋解：「順手牽羊」計謀的核心是伺隙搗虛。當對方出現微小的縫隙，我方及時捕捉戰機，順勢攻擊取利，但需謹防因小失大。

三、炮高兵巧勝雙士一卒

炮高兵無仕相能勝雙士，如果雙士方多一個卒作為應著，炮兵就難以取勝。如圖 9-3 所示，雙士方雖有一卒但在原位，因此紅方可以抓住它的弱點，先吃邊卒，後攻雙士，採取各個擊破的方法獲勝。

著法紅先勝：

1. 炮二平五　士 6 進 5

黑如改走士 4 進 5，則炮五平六，卒 9 進 1，兵五平六，卒 9 進 1，兵六進一，卒 9 平 8，兵六進一，卒 8 平 7，兵六進一，卒 7 平 6，炮六退三，卒 6 平 5，炮六平五，卒 5 進 1，帥五平六，卒 5 進 1，兵六進一殺。

2. 炮五平八　　士 5 進 6　　3. 炮八進一！　……

進一步炮管卒，好棋！

3. ……　　　　士 4 進 5

4. 兵五平四　　將 5 平 4

5. 兵四平三　　將 4 進 1

6. 兵三平二　　將 4 退 1

7. 炮八平三　　將 4 平 5

8. 炮三進二　　將 5 平 4

9. 炮三平一　　將 4 進 1

10. 兵二進一　　卒 9 進 1

11. 兵二平一

捉死黑卒後，成炮高兵例勝雙士，餘著略，紅勝。

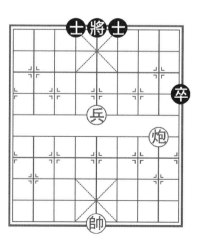

圖 9-3

四、炮低兵巧勝單象與炮低兵例和單象

如圖 9-4 所示，黑將在「頂樓」對走象不利，紅先迫使黑象走到一邊，然後借帥禁象勝。

著法紅先勝：

1. 炮五平一　象 3 退 5　　2. 炮一退二　象 5 進 7

3. 炮一平五　……

逼象飛邊，是獲勝的關鍵之著。

3. ……　　　象 7 退 9　　4. 炮五平九　象 9 進 7

5. 炮九進七（紅勝）

如圖 9-5 所示，紅兵雖占花心，但黑將卻在「一樓」，黑象可自由飛落，紅炮管不住象。這是單象守和炮低兵的定式。

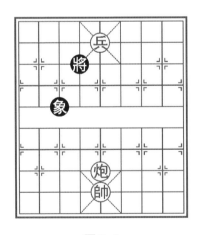

圖 9-4

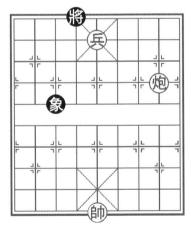

圖 9-5

五、炮雙仕巧勝兩低卒「攜手」

如圖 9-6 所示，乍看紅方難以取勝，其實紅方卻有巧勝之法，只要迫黑將離開 6 路，擒王自然迎刃而解。

著法紅先勝：

1. 帥五平四！　……

平帥既限制了黑卒活動，又可借帥力阻將，一舉兩得，取勝要著！

1. ……	將 6 進 1	2. 炮四進一	將 6 退 1
3. 炮四進一	將 6 平 5	4. 炮四平七	將 5 進 1
5. 炮七退八	將 5 退 1	6. 炮七平五	將 5 平 4

7. 帥四平五（紅勝）

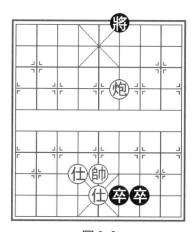

圖 9-6

六、炮低兵巧勝單卒雙士

如圖 9-7 所示，紅方有巧勝的機會，設法捉死黑卒，形成例勝殘局：炮低兵必勝雙士。

著法紅先勝：

1. 炮八平三　士 5 退 6

黑如改走將 4 退 1，則炮三進四！將 4 平 5，兵七平六，將 5 平 6，兵六平五，將 6 進 1，帥五平四，卒 4 平 5，炮三平五，卒 5 平 4，帥四進一，卒死，紅勝。

2. 炮三進四　將 4 退 1

3. 兵七平六　士 6 進 5

4. 兵六進一　將 4 平 5

圖 9-7

5. 炮三退四　將 5 平 6

6. 炮三平四　將 6 平 5　　7. 炮四退三　卒 4 平 3

8. 帥五進一

捉死黑卒，形成炮低兵必勝雙士的實用殘局，餘著從略。紅勝。

練 習 題

習題 1　如圖 1 所示，象棋術語叫做「炮三仕」，是炮雙仕守和單車的定式。如果炮與帥互換位置也是和局。

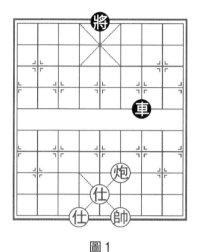

圖 1

圖 2

請同學們試試看，紅先。

習題 2　如圖 2 所示，是炮仕相全守和車卒的定式。紅先，請思考最佳應對著法。

習題 3　如圖 3 所示，是炮兵如何爭先入局的棋例，頗有實用價值。此題稍有難度，請同學們多動腦筋，擬出紅先勝著法。

圖 3

將
象
士
卒

圖4　　　　　　　　　　圖5

習題 4　如圖4所示，紅帥危在旦夕，炮兵如何搶先奪勢先發制人，是紅方思考的主題，你能擬出紅先勝著法嗎？

習題 5　如圖5所示，這是一則雙炮兵的趣味排局，紅先，將炮的「隔山打牛」本領發揮得淋漓盡致，真是「一招鮮，吃遍天」，你試試看！

解　答

習題 1　宜行炮帥不動仕，帥不坐中則棋不輸。著法，紅先和：帥四進一（和）。

習題 2　炮宜貼身放，相居中路連，能動炮時不動仕，炮仕難行相飛邊。著法，紅先和：仕五進六！車7平

8，仕六退五，將 5 進 1，炮四平三，車 8 進 2，炮三平四，車 8 平 9，相七進九（和）。

習題 3　兵四進一！包 7 平 6，炮三進二，包 6 退 1，炮三進二！卒 4 平 5，炮三平四（強行邀兌，妙手！），包 6 平 5，炮四平七！後卒平 6，炮七進一，包 5 退 3，炮七平五，卒 6 進 1，炮五退三，卒 6 進 1，炮五平四，紅方捷足先登，快一步殺黑，紅勝。

習題 4　炮二平四（搶先之妙手。如改走炮二平五，則卒 2 平 3，黑方先勝），士 6 退 5，炮四平五，士 5 進 6，兵六平五，將 5 平 4，兵四進一，士 6 退 5，兵四平五，將 4 進 1，炮五平六（紅勝）。

習題 5　炮二平五，士 6 進 5（黑如改走飛象或士 4 進 5，紅均用一路炮製勝），炮一平七！平炮猶如長江天塹，黑方無子可動，欠行認負。

象棋三十六計之十三

打草驚蛇　　　　　　　　　　———《孫子兵法》

棋解：棋戰中的「打草驚蛇」計，是一種誘敵戰術，在實戰中，一般有三種情況：

一是由「打草」，引「蛇」出洞，聚而殲之；

二是由「打草」，將「蛇」趕走，乘機「搗洞」；

三是由「打草」，逼「蛇」逃跑，追擊至他處得益。

第 10 課　傌類實用殘局

一、單傌巧取 3・7 卒

　　獨傌不能勝過河卒。但在卒未過河之前，如能禁卒過河，則有勝機。如圖 10-1 所示，紅先取卒要點：①控卒渡河；②兩用停著；③卒左帥右。

　　著法紅先勝：

1. 傌三進四　　卒 3 進 1　　2. 傌四進三　　將 6 退 1

3. 傌三退五！　將 6 平 5　　4. 帥五平四！　……

取勝要著，控制黑將不能向 6 路移動。

4. ……　　　　將 5 進 1

5. 帥四進一！　將 5 進 1

6. 傌五進七　　將 5 退 1

7. 傌七退九！　將 5 退 1

8. 帥四進一！　將 5 平 4

　　黑如改走將 5 進 1，紅則傌九進八捉卒，再傌八退六叫將抽卒得勝。

9. 帥四平五　將 4 進 1

10. 傌九進八（得卒勝）

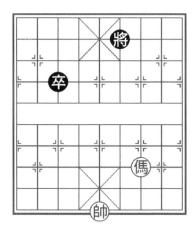

圖 10-1

二、單傌巧取中卒

此局取卒方法較前例，相同點都是禁卒渡河，適時妙用停著；但如何迫將上宮頂、傌行四路卒林，亦是本局獲勝關鍵。

如圖 10-2 所示，紅先。

著法紅先勝：

1. 傌五進三　　將 5 平 4

黑如改走將 5 進 1，則帥五平六，將 5 退 1，傌三進二，將 5 進 1，傌二進四，將 5 平 6，傌四退三，卒 5 進 1，傌三進二，將 6 退 1，傌二退四！！將 6 平 5，帥六進一，將 5 平 6，帥六平五，必得卒勝。

2. 帥五進一　　將 4 進 1　　3. 傌三進二！　……

進傌騰挪、移動選位、不失時機，是遙控取卒的關鍵著法！

3. ……　　　　將 4 平 5

4. 傌二進四　　將 5 進 1

5. 傌四退三　　卒 5 進 1

6. 帥五平六！　將 5 退 1

7. 傌三進二！　將 5 進 1

黑方上將無奈。如改走將 5 退 1，則傌二退四，將 5 平 6，帥六平五，紅必抽卒勝。

8. 傌二退四！　將 5 平 6

9. 帥六平五　　將 6 平 5

圖 10-2

10. 傌四退三　卒 5 進 1

紅方見時機成熟，退傌踩卒，放其過河，胸有成竹，算準可抽卒得勝。

11. 傌三進四　卒 5 進 1　　12. 傌四退六（抽卒勝）

三、傌高兵例勝單缺象

傌高兵必勝雙士單象。勝法：先以中兵封鎖象的通路，再用傌禁象於邊線，然後運兵捉死象。如圖 10-3 所示。

著法紅先勝：

1. 兵四平五！　……

平兵控象，正著。紅如誤走兵四進一，則士 5 進 6，傌六進四，象 3 進 5，帥五進一，將 4 進 1，傌四退五，象 5 進 7，傌五進四，象 7 退 5，以下黑方勢必象飛左翼，形成將右象左的例和殘局。

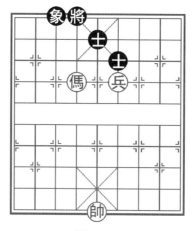

圖 10-3

1.……　　　　將 4 平 5　　2. 傌六進八　象 3 進 1

以下紅傌「站崗」，平兵活捉黑象，形成傌低兵例勝雙士的實用殘局，紅勝定。

<div align="center">

四、傌低兵例和單缺象

</div>

如圖 10-4 所示，雙士單象守和傌低兵的要點是：將象分開遛，還得露將頭，象宜邊上飛，中士莫亂走。

著法紅先和：

1. 傌八退七　將 4 退 1　　2. 傌七退六　象 9 進 7

3. 傌六進五　象 7 退 5　　4. 帥五進一　將 4 進 1

5. 傌五退六　象 5 進 7！

象飛將的另一側，正著。黑如改走象 5 進 3，則傌六進七，將 4 退 1，帥五進一，將 4 平 5，帥五平六，形成「帥左兵右」困住黑將，以下紅傌擇機奔槽，直至取勝。

圖 10-4

6. 帥五退一　將4退1（和）

五、馬低卒不勝單缺仕

　　雙相單仕對馬低卒唯一的和法是滿足下列兩個條件：
①露帥坐仕，術稱「太公坐椅」；②雙相中路連環。如圖
10-5 所示，紅先。

　　著法紅先和：

　　1. 相一進三　……

　　邊相高飛，正著。紅如誤走相五進三，則馬 8 進 7，
帥四進一，將 5 進 1，黑方必得相勝。因相五進三違背了
「雙相中路連環」的要領而致負。

　　1. ……　　　　馬 6 進 7　　2. 帥四進一　將 5 進 1

　　3. 相五進七　馬 7 退 5　　　4. 帥四退一　馬 5 進 4

　　5. 相七退五　馬 4 退 5（和）

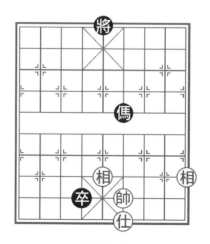

圖 10-5

練　習　題

習題 1　如圖 1 所示，單傌仕相對單象，紅先，如何控制象和將兩邊分佈，是取勝的要訣。你試試看，並擬出紅先勝著法。

習題 2　如圖 2 所示，傌對單象，紅先，雖然將象分佈兩側，但黑將在「頂樓」，紅能巧勝嗎？請擬出著法。

習題 3　如圖 3 所示，傌兵對炮卒，紅先，你能利用黑棋的弱點取勝嗎？最少要擬出兩種勝法。

圖 1

圖 2

圖 3

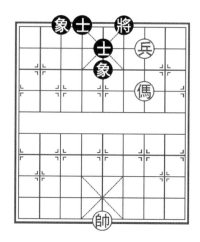

圖 4

習題 4　如圖 4 所示，這是傌兵巧勝士象全的一例。
紅先，試擬著法。

解　答

習題 1　傌二進三，將 6 進 1，傌三退四，將 6 退 1，
仕五退四，將 6 平 5，帥五平六（要著，一旦黑走到將 5
平 4，則成例和）！將 5 平 6，相五進七，將 6 平 5，帥六
進一！將 5 平 6，帥六平五，象 7 退 9，傌四進二，象 9 退
7，傌二進三，紅勝。

習題 2　傌七進六，象 3 進 1，傌六退八，象 1 進 3
（黑如改將 6 退 1，則傌八退六，將 6 退 1，帥五進一，象
1 退 3，傌六進七得象勝），傌八退六，象 3 退 5，傌六退
五，將 6 退 1，傌五進三，將 6 平 5，傌三進五，紅得象
勝。

　　習題 3　傌九進七，包 3 進 1，傌七退五，包 3 平 2，傌五退三，包 2 進 1，傌三退四，包 2 平 5，傌四進六，包 5 平 3，傌六進八，包 3 退 1，傌八進七，黑欠行而負；又法：傌九進七，包 3 進 1，傌七退五，卒 6 平 5，兵五平六，將 4 平 5，兵六平七，將 5 進 1，兵七平六，將 5 進 1，傌五退四，將 5 平 4，兵六平七，卒 5 平 6，傌四進六，卒 6 平 7，傌六進八殺，紅勝。

　　習題 4　兵三平四，將 6 平 5，傌三退五，象 3 進 1，帥五進一！象 1 進 3，帥五平六！象 5 退 3（黑如象 3 退 1，則傌五退七，象 5 進 3，傌七退八，象 3 退 5，傌八進九，士 5 進 4，傌九進八，士 4 進 5，帥五平六，紅亦勝），傌五退六，象 3 進 5，傌六退八！士 5 進 4，傌八進九，士 4 進 5，傌九進八，必得士勝。

　　以下黑如接走士 5 退 6，則傌八進六，將 5 平 4，帥六平五，將 4 進 1，傌六退五，象 5 進 7，傌五退四！象 3 退 5，傌四進六，象 5 進 3，傌六進五，再進三捉士勝。

象棋三十六計之十四

　　借屍還魂　　　　　　　　　——《孫子兵法》

　　棋解：在棋戰中應用「借屍還魂」計，一般是指「死子」被利用，或者就是棄子得勢。

第 11 課　俥類實用殘局

一、單俥例和三卒「攜手」

三卒在兵林線手拉手，作用近似於士象全，紅俥難以進攻得手。如圖 11-1 所示，這是一俥例和三卒的定式。

著法紅先和：

1. 俥二平五　將 5 平 6　　2. 俥五進一　將 6 退 1
3. 俥五進一　卒 3 平 2（和）

二、單俥巧勝三卒「攜手」

如圖 11-2 所示，黑方三卒於兵林線中間手牽手，紅俥可借帥力進攻，抽卒而勝。

著法紅先勝：

1. 俥二平五　將 5 平 6　　2. 俥五平四　將 6 平 5
3. 俥四退三　將 5 平 4　　4. 俥四進五　將 4 退 1
5. 俥四平五　卒 5 平 6　　6. 俥五退三　卒 6 平 5
7. 俥五平六　將 4 平 5　　8. 俥六退二（紅勝）

三、單俥例勝馬雙士

馬雙士不能守和單俥。這是因為孤馬不像雙象那樣，

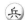

圖 11–1

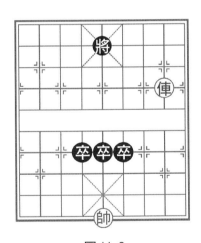

圖 11–2

圖 11–3

可以互相保護掩護老將。紅俥通過「請出」老將，趕馬牽士，方可取勝。如圖 11–3 所示，紅先。

　　著法紅先勝：

　　1. 俥八平三　將 5 平 6　　2. 俥三進二　將 6 進 1

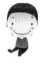

3. 俥三退四　馬 5 進 3

黑如改走馬 5 退 6，則帥五平四，將 6 退 1，俥三進四，將 6 進 1，俥三平二，必得士勝。

4. 俥三平四　　士 5 進 6　　5. 帥五平四　　士 4 進 5

6. 俥四平七！　馬 3 進 5　　7. 俥七平三　　士 5 進 4

8. 俥三進三　　將 6 退 1　　9. 俥三退一　　士 4 退 5

10. 俥三進二　　將 6 進 1　　11. 俥三退一　　將 6 退 1

12. 俥三平五（得士勝定）

四、單俥例和馬當象

馬雙士不能守和一俥，加上一象與士象全相比，由馬來充當象，故稱「隻馬當象」，這樣就可以守和了。如圖 11-4 所示，若馬將互相換位，黑將坐中，當然是守和單俥的最保險形式。現馬駐士角，也算安全，但行棋需謹慎。

著法紅先和：

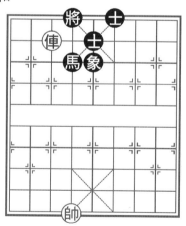

圖 11-4

1. 俥七平九　象5退3　　2. 俥九進一　將4平5

3. 帥六進一　士5進6　　4. 俥九退一　將5平4！

黑出將正著，和定。黑如隨手或誤走士6退5，則俥九平六塞象眼即勝。以下馬4進5（如馬4進3，則帥六平五，馬3退5，俥六退二，馬5進6，帥五平六，象3進5，俥六退二，馬6退7，俥六平八，士5退4，俥八平五，捉死黑象勝定），帥六平五，象3進1，俥六退三，馬5進6，俥六平九，象1退3，俥九進四，黑方失象，紅勝。

同樣馬當士例和一俥，如圖11-5所示，由同學們自行演練。

五、俥仕例和車低卒士

俥仕守和車低卒士，一般有兩種局勢：如圖11-6所示稱「單俥領仕」或「單俥保劍」；另一種是把圖中的紅仕

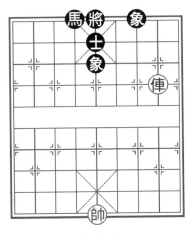

圖 11-5

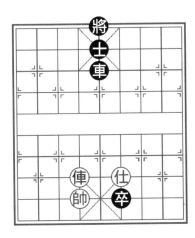

圖 11-6

放在帥底稱「太公坐椅」式，這兩式皆為正和。

防守要領：俥護左帥保右仕，仕藏帥後俥迎頭。

著法紅先和：

1. 俥六平七　車 5 平 4　　2. 俥七平六　車 4 平 7

3. 俥六平七　士 5 進 4　　4. 俥七平六　車 7 進 5

5. 俥六平五　……

紅如誤走俥六平七，則卒 6 平 5，帥六退一，車 7 進 2，黑勝。

5. ……　　　士 4 退 5　　6. 俥五平六（和）

六、俥低兵仕例勝車士

如圖 11-7 所示，黑車雖占中，但黑士遮將頭，位置不當，紅方無仕不勝，紅方有仕則必勝。

取勝要領：用停著黑車離中，強邀兌俥搶中線。

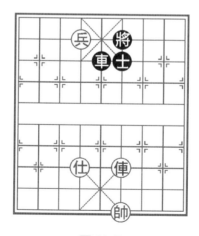

圖 11-7

著法紅先勝：

1. 俥四進二　　車 5 平 4　　2. 俥四退三！　車 4 平 1

黑如改走車 4 平 5，則俥四平五兌車！車 5 平 2，兵六平五，將 6 退 1，俥五平七勝。

3. 俥四平五　　車 1 進 7

黑如改走車 1 退 1，紅則俥五進六捉士勝。

4. 帥四進一　　車 1 退 6　　5. 兵六平五　　將 6 退 1

6. 俥五進一　　車 1 平 6　　7. 俥五平四（紅勝）

練　習　題

習題 1　如圖 1 所示，這是俥低兵例勝雙包雙象的局勢，試擬出紅先勝的著法。

習題 2　如圖 2 所示，與上例紅兵、黑將僅錯一步位

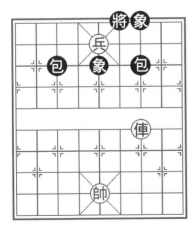

圖1

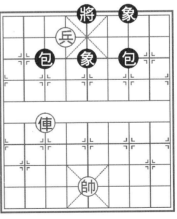

圖2

將

象

士

卒

置，紅先能勝嗎？

習題 3　如圖 3 所示，這是一俥例和雙卒雙士的定式，試擬出紅先和的著法。

習題 4　如圖 4 所示，與上例相比黑方 6 路士雖僅移 4 路底線，但雙卒難以起到遮帥護將的作用，紅先可巧勝。

習題 5　如圖 5 所示，黑車雖在中路，但老將還未正，紅先尚有「海底撈月」之法。

圖 3

圖 4

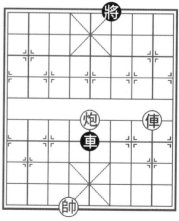

圖 5

解 答

習題 1　俥三平四，包 7 平 6，俥四平六，包 3 平 4，帥五平四（平帥牽黑包，紅勝）。

習題 2　紅先和。俥七平八，包 3 平 2，帥五進一，包 7 平 8，俥八平六，包 2 平 4（黑包長攔），和局。

習題 3　帥五進一，卒 4 平 3，帥五平六，卒 3 平 4，俥六平八，將 5 平 4，俥八平五，士 5 進 4，和局。

習題 4　帥五進一！卒 4 平 3（黑若將 5 平 6，則俥六平四，將 6 平 5，帥五平四，卒 4 平 3……與主變殊途同歸），帥五平四，卒 3 平 4，俥六平四，卒 4 平 3，俥四平二，卒 3 平 4，俥二進四，士 5 退 6，俥二平四，將 5 進 1，破士後黑方無法守和，紅勝定。

習題 5　紅先勝。俥二進五，將 6 進 1，俥二平五！（紅借照將擺脫俥炮受牽，且俥搶佔中路），將 6 進 1，俥五退一，車 5 進 1，炮五退一！車 5 平 6（黑車被逼出中線），炮五平三，以下紅帥進中，成「海底撈月」的基本殺法，紅勝定。

第 12 課　中局圍困戰術

　　同學們知道，中局上接開局，下連殘局，起著承上啟下的重要作用。中局子力交錯，變化複雜，要想克敵制勝，需要靈活運用各種戰術進行攻擊或防守。中局戰術無疑是一門必修課。

　　從本課起，我們來學習圍困、牽制、抽將等常見的中局戰術技巧。

　　圍困，即圍而困之，泛指在實戰中把對方的子力包圍、限制起來，以多打少，進而殲滅。圍困在中局戰鬥中是重要的謀子取勢手段。

一、困　俥

　　如圖 12-1 所示，這局棋已進入中局的第 26 回合，此時黑方馬包活躍，又有小卒過河助戰，但缺雙象不利於防守。現輪黑方走子，黑方在思考怎樣預防炮九平二叫殺的同時，形成了妙困紅俥取勢擴先的大好局面，直至紅方被迫認輸。

　　著法如下：

26. ……　　　　馬 6 退 7！　　27. 炮九平七　車 1 進 2

28. 炮七進一　包 3 退 1　　　29. 俥一進二　車 1 平 2

　　以上黑方巧用回馬金槍等手段困住紅俥之後，現亮

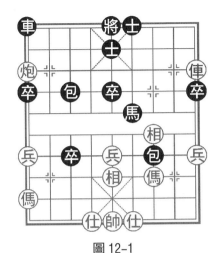

圖 12-1

出右車，欲捉死紅傌，招法犀利，次序井然。

30. 傌九退七　　包 3 平 4　　31. 炮七退二　車 2 進 2

升車暗保 9 路卒，著法細膩而精練。

32. 炮七進一　……

紅如改走炮七平一，則黑車 2 平 9，黑包被捉死。

32. ……　　　卒 3 進 1　　33. 炮七平三　包 7 退 4

34. 傌三進四　包 4 平 5　　35. 俥一退三　包 5 進 4

36. 仕六進五　……

紅如改走仕四進五，則車 2 平 8，帥五平四，車 8 平 6，捉死紅傌，黑方勝定。

36. ……　　　車 2 進 5　　37. 帥五平六　包 7 平 4

紅方認負。以下紅接走俥一平五，則卒 3 平 4，俥五平六，卒 4 進 1，帥六平五，車 2 平 3 殺。

二、困　馬

如圖 12-2 所示，局勢進入中局，現輪到紅方走棋。從表面上看雙方實力相當，實則黑馬位置不佳，紅應該怎樣借圍困黑馬贏得主動？

具體著法如下：

1. 兵三進一　　車 6 平 7　　2. 炮一平三　　車 7 平 1

3. 俥二平七！……

平俥困馬，黑勢立顯被動。

3. ……　　　　車 1 進 2　　4. 炮三平四　　馬 3 退 1

5. 炮四進二　　車 1 進 2　　6. 俥七平八　　包 1 退 2

7. 炮七進二　　象 3 進 1　　8. 傌三進四！……

紅如改走炮四進一，可以得子，現躍馬取攻勢，好棋！「死子不急吃」的棋諺運用得十分靈活。

8. ……　卒 9 進 1　　9. 傌四進三　　象 5 進 3

10. 傌三進一

紅傌窺臥槽，黑方認負。

此局紅方以困馬為戰術手段，把黑方大部分子力拖住在左翼，然後躍出右傌從右翼發動進攻，擊中黑方的弱點和要害，在戰略、戰術上是成功的戰例。

三、困　包

如圖 12-3 所示，這是「五羊杯」賽雙方弈完第 28 回合時的局面，輪到紅方走。此時紅集俥傌炮兵於右翼，雖

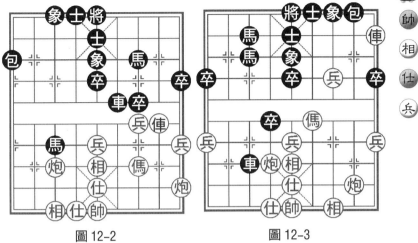

圖 12-2　　　　　　　　　圖 12-3

一時難成攻殺之勢，但卻可用圍困戰術伺機謀包。

具體著法如下：

29. 炮二進七！　　卒 4 進 1

黑如改走後馬進 1 逃馬，則俥一進一，車 3 退 3，俥一平二，車 3 平 6，傌四退三，車 6 平 8，炮二退二，紅方得子，勝勢。

30. 炮六退一　　車 3 退 2

黑如改走車 3 進 1，則俥一進一，車 3 平 4，炮二退七打死黑車，黑輸定。

31. 傌四退六　　車 3 進 1

黑如改走後馬進 1，則俥一進一，車 3 平 8，俥一平二，車 8 退 3，兵三進一，車 8 進 1，炮二退一，紅俥炮擺脫黑車牽制，大優。

32. 仕五進六　　前馬進 4　　33. 俥一進一　　車 3 進 2

34. 仕六進五！

　　黑包困死被殲，主動認輸。黑方如接走車 3 平 4，則紅炮二退七打死車，紅勝定。

四、圍困全局

　　如圖 12-4 所示，局勢早已進入中局，輪到黑方走棋。雙方子力雖屬相當，但黑方優勢十分明顯。且看黑方施展的精妙絕倫的圍困術，定會讓你捧腹大笑，著法如下：

　　1. …… 　　　馬 7 進 6 　　2. 炮九退三　車 2 平 4！

　　平車逼兌紅俥，精彩且兇狠。紅若不兌俥，黑可接走車 4 進 1，塞相眼阻炮伏馬 6 進 7 伏殺，紅方難以招架。

　　3. 俥六退一　馬 6 進 4 　　4. 炮九平六　卒 9 進 1！

　　黑方以中包和掛角馬控制住紅方俥炮兩子，致使紅方全局遭受圍困，無子可走，黑方再用小卒慢慢拱死紅帥，有趣極了！

　　此戰例實屬罕見。

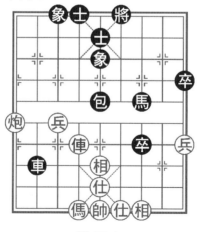

圖 12-4

練　習　題

習題 1　如圖所示，是一個中局實戰譜，紅方先行，雖有沉俥沉底炮的攻勢，但黑車跟包，紅方難有作為。請你改變攻擊方向轉為困包謀子，並走出謀子過程。

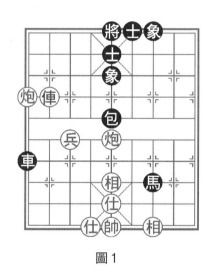

圖1

象棋三十六計之十五

調虎離山　　　　　　　　　　　——《孫子兵法》

棋解：「調虎離山」計在實戰中使用時，一般有兩種情況：當我方強攻難以奏效時，將對方防守的強子，採取強迫和引誘的手段，使其離開原有位置，便於我方進攻。當對方的強子佔據我方重要位置時，牽制或威脅了我方的安全，就要設法把它引開，引虎離山，分敵解圍。

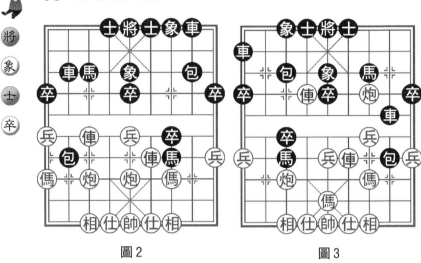

圖 2　　　　　　　　圖 3

習題 2　如圖 2 所示，這個戰例剛剛走入中局，輪到紅方走。此時的攻擊目標是圍困黑方左馬，從而得子，你試試看。

習題 3　如圖 3 所示，是一個即將步入中局的戰例，輪到紅方走。此時黑方 3 路線存在弱點。請你幫助紅方設計一個聲東擊西的謀子計畫。

解　答

習題 1　俥八進三，士 5 退 4，炮九平五，士 6 進 5（黑如改走象 5 進 3，則兵七進一，車 1 退 2，俥八退二，將 5 進 1，兵七平八，車 1 進 2，俥八平四，馬 7 退 8，相五進三，車 1 平 4，兵八平七，將 5 平 4，相三進五，車 4 退 1，俥四退二，馬 8 退 7，俥四平三，黑逃馬則丟包），

俥八退四，車1平6，俥八平五，車6退3，兵七進一，紅方得子大優。

習題2　炮七進五，包8平3，兵五進一，卒5進1，俥七平三，士4進5，俥三平八（也可走俥四平三吃馬），車2進3，傌九進八，包2進1，俥四平三，紅得子。

習題3　兵三進一，車8平7（黑如改走象5進7，則傌三進四，車8進1，傌五進三，車8退5，俥二進三，紅得子），俥二進三，車7退1，俥六平七，包3平2，俥七退二，車1平2，俥七退一，包2進7，兵五進一，紅得子占優。

象棋三十六計之十六

欲擒故縱　　　　　　　　　　———《孫子兵法》

棋解：「欲擒故縱」在棋戰中，主要是作為一種指導思想和戰略方針，要求棋手有全局觀念，從長計議，不為小利所誘。

象棋三十六計之十七

拋磚引玉　　　　　　　　　　———《孫子兵法》

棋解：在實戰中使用「拋磚引玉」主要是以弱子換強子，以代價較小的子力換取代價較高的子力，以處於不利位置的子力換取處於要隘的子力，用先捨後取的方法反先或占勢等，都屬於「拋磚引玉」，以「磚」換「玉」的謀略。

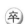

第 13 課　中局牽制戰術

　　牽制戰術的特點是「以少困多」，而圍困戰術則是「以多困少」，兩戰術特點正好相反，戰術目的都是謀子取勢。拿來相比較是讓你更加深印象。

　　牽制戰術也有人叫拴鏈，其手法在實戰中有多種形式，運用方式也各不相同。它是中局戰鬥中最常用的一種戰術，也適用於殘局階段。

一、炮牽車馬

　　如圖 13-1 所示，這是一個中局戰例，輪紅走子。此時紅少子占勢，俥鎮中路牽制窩心黑馬，六路傌位極佳；但黑車包卒對紅右翼形成巨大威脅，紅方該怎麼辦？具體著法如下：

　　1. 傌六進八　　車 8 退 6　　2. 俥五進一！

　　虎口獻俥兼通炮路，驚天妙手！

　　2.……　　　　車 8 平 5　　3. 炮一平五！　……

　　獻俥後的連續動作！中炮牢牢牽住黑方車馬。

　　3.……　　包 8 退 7　　4. 仕五進六！

　　揚仕制馬妙不可言。至此黑方車雙馬雙包五個大子被紅方傌炮仕牽制，無一能動，好像孫悟空頭上的緊箍咒一樣，黑方只能坐以待斃，紅勝。

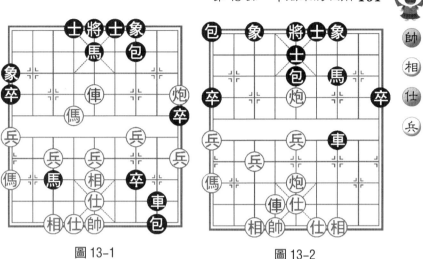

圖 13-1　　　　　　　　圖 13-2

二、俥牽包象

　　如圖 13-2 所示，紅方的鐵門閂殺勢牽制著黑方底包和 3 路底象不能輕舉妄動，形勢樂觀。且看紅方怎樣利用這一牽制，一舉鎖定勝局。紅先：

　　1. 後炮平八　……

　　棄中炮而平後炮叫殺，精妙無比！

　　1. ……　　　包 1 平 2

　　黑如走馬 7 進 5 去中炮，則炮八進七，士 5 退 4（如走象 3 進 1，則俥六進八悶殺），俥六進八，將 5 進 1，俥六退一，進洞出洞殺！紅勝。

　　2. 傌八進九　……

　　因黑底包受牽制動彈不得，紅躍傌打包叫殺，著法強勁有力，精彩至極！

2. …… 　　　包 2 平 1 　　3. 傌八進七 　包 1 平 2

4. 傌七進九

黑象受牽，紅傌強窺臥槽，成絕殺，紅勝。

三、車牽俥傌

如圖 13-3 所示，黑方巡河車牽住紅方俥傌，但紅俥有根，下一步可走傌六進四兌車擺脫牽制。現輪黑方走棋，如何發揮牽制作用，不讓紅傌逃走？

1. …… 　包 8 平 7

平包攻傌，暗伏得子手段，著法巧妙。

2. 傌三退一 　卒 5 進 1！

挺中卒，圍、牽紅傌，好棋。是上一手的動作延續。

3. 俥一平五 　包 7 進 4

紅傌被殲，黑勝勢。

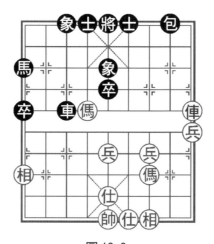

圖 13-3

四、傌牽雙車

　　如圖 13-4 所示，紅傌雙傌兵仕相全對黑雙車士象全。紅雖有兵過河，但單傌殺雙車，紅也難以取勝。此時，紅傌正捉上象，現輪黑方走子。著法如下：

　　1. ……　　　　車 6 進 8

　　黑進車塞相眼，捉相保象，一舉兩得。

　　2. 仕六進五！　……

　　撐仕擋車，既防黑車 6 平 4 牽制紅傌傌，又誘使黑車砍相保象。

　　2. ……　　　　車 8 平 5　　3. 傌七進五！　……

　　上一手黑車吃相，中計！紅方雙傌相緊緊困住黑雙車！這個傌牽雙車的牽制戰術既構思巧妙，又具實戰意義，請同學們多加注意！

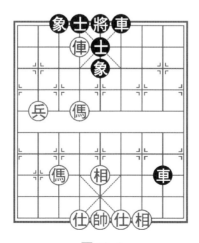

圖 13-4

3. ……　　　象 5 退 7　　4. 兵八進一

以下紅兵逼九宮，黑勢已危；又若黑車欲擺脫牽制，只能用車換傌，成俥傌兵單缺相例勝一車士象全的實用殘局。

五、傌兵牽雙車

本課開頭提到牽制戰術也適用於殘局，讓我們以古譜殘局來展示牽制戰術的風采。

如圖 13-5 所示，黑方雙車卒子力占優，但黑將位置不利，竟不敵紅方雙傌雙兵，紅先，著法如下：

1. 傌二進四！　　……

紅用「八角傌」牽制黑將，入局要著！

1. ……　　　士 4 進 5　　2. 傌七退五！　　……

鞏固「八角傌」地位，獲勝的關鍵！

2. ……　　　士 5 退 6　　3. 傌五進四（紅勝）

圖 13-5

 帥
 相
 仕
　兵

至此，黑方雙車為傌兵所困，為護老將，不得輕舉妄動；而紅邊兵則暢通無阻，兵到成功。

練　習　題

習題 1　如圖 1 所示，這是一次全國個人賽上的中局形勢。紅炮牽 3 路黑車，輪紅走子，若用重炮打車，黑可用車砍炮換雙。怎樣走紅可得子?

習題 2　串打是牽制戰術中重要的得子或取勢手段。如圖 2 所示，雙方子力均等，但感紅勢頗為壓抑，現輪紅方走子。你能用串打手段打開局面嗎?

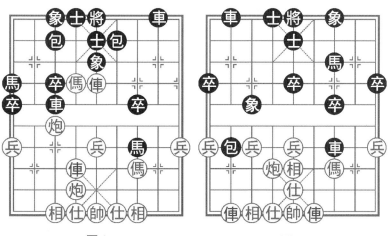

圖 1　　　　　　圖 2

習題3 如圖3，是蘭州「奔馬杯」賽兩位大師對壘的一個鏡頭。現輪黑方行棋，您能用牽制戰術化解紅方仕五進六的殺著嗎？

習題4 如圖4所示，黑方多子，紅方多兵占勢，現輪紅方走子。紅可運用牽制戰術，迅速入局。你試試看。

圖3

習題5 如圖5所示，紅先，要想獲勝，需費點腦筋。給同學們提示的是：設法以帥拴包，然後以俥兵殺將，展示了牽制戰術在殘局中的妙用。

圖4 圖5

解　答

習題 1　傌六進七，包 6 平 3，相七進九，車 8 進 5（黑如改走包 3 平 2，則炮六平七，車 3 平 2，前炮進五，象 5 退 3，炮七進八殺），炮六平七，車 3 進 1，相九進七，車 8 平 3，炮七平三（紅方得子占優）。

習題 2　俥八進三（棄俥砍包，伏炮六進一串打搶先！）！車 2 進 6，炮六進一，車 7 進 1，炮六平八，象 3 退 5，俥四進六！至此，進俥搶佔卒林，伏壓馬掃卒，紅方大優。

習題 3　黑先：包 9 退 1！以下紅如走炮二退二逃炮，黑則包 8 進 2，紅方無解。

習題 4　俥八進三！（進俥邀兌伏殺，牽制黑方底車），車 3 平 4，兵六進一，包 8 退 3，兵六進一！包 8 平 5，兵五進一，黑必丟車，紅勝。

習題 5　俥三平六！包 7 平 4，帥五進一，卒 1 進 1，俥六退六，車 1 平 2，帥五平六！車 2 退 1，俥六平七，象 7 進 5，俥七進七，車 2 平 5，俥七平六，紅勝。以下黑將 4 平 5，紅俥六進二，臣壓君殺。

第 14 課　中局抽將戰術

　　進攻中，借照將抽吃對方的子力，消滅對方的有生力量；防守時，借抽將移步換形，創造利己的理想局勢。因此，抽將是一種運子巧妙的戰術手段。

　　如圖 14-1，這是一個排局，對於黑方車 8 進 1 的殺棋，紅方雙俥雙炮位低且偏於一隅，乍看難以解救。局中紅方先手施展抽將術和「雙重威脅」，化險為夷，妙得黑車，鎖定勝局，本例最好地詮釋了抽將戰術的攻防特點。

1. 俥九平五！	將 5 進 1	2. 俥七退一	將 5 退 1
3. 炮九進七	士 4 進 5	4. 俥七進一	士 5 退 4
5. 俥七退三	士 4 進 5	6. 俥七進三	士 5 退 4
7. 俥七退四	士 4 進 5	8. 俥七進四	士 5 退 4

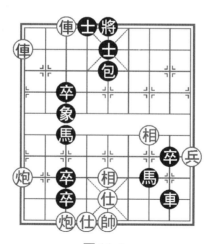

圖 14-1

9. 俥七退五　　士 4 進 5　　10. 俥七進五　　士 5 退 4

11. 俥七退七　　士 4 進 5　　12. 俥七進七　　士 5 退 4

13. 俥七退八　　士 4 進 5

　　紅方抽將吃子的手法好像拉大鋸，頗為有趣，而且實用。在清除黑方 3 路線堆砌的數子後，紅方七路底炮露出了「猙獰」的面目。

14. 俥七進八　　士 5 退 4　　15. 俥七退六　　士 4 進 5

　　紅俥利用抽將選位，準備解殺還殺，精彩！

16. 俥七平二！

　　紅平俥閃擊，左翼出現重炮殺，右翼強捉黑車，雙重威脅，得車勝定。

　　如圖 14-2 所示，這是一個實戰中局，現輪紅方走子。此時紅方雖有抽將之勢，表面上看卻無從抽吃；黑方兵種齊全，還有兩個卒渡河助戰，好像局勢優於紅方。然而紅方深得抽將戰術要領，一招謀子取勝，著法如下：

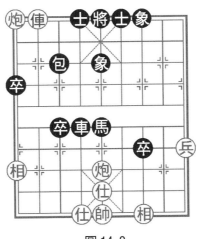

圖 14-2

1. 俥八平七！

紅方下著連將帶抽，一著定乾坤。黑方已進退維谷，如將 5 進 1，紅則俥七退一殺！又如包 3 平 4，紅則俥七退五照將帶卒抽車。黑方無論怎樣都要失子，只得認輸，紅勝。

如圖 14-3 所示，這是全國甲級聯賽中的一個鏡頭，雙方戰至第 36 回合，輪紅走棋。此時紅方空頭炮被黑肋俥牽制，如何發揮其作用、形成抽將之勢？實戰著法如下：

37. 俥一平五　士 6 進 5　　38. 俥八平五　馬 5 退 3

黑如改走車 6 進 3，則俥五平四，車 4 平 5，俥四退三，車 5 平 2，俥五進一，車 2 退 3，俥四平二，紅方多子大優。

39. 前俥平六　車 4 平 5　　40. 俥五進二　馬 3 進 2

41. 俥六進三

紅勝。

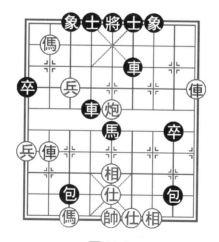

圖 14-3

　　如圖 14-4 所示，這是全國個人賽雙方戰完 21 回合時的中局盤面，輪紅走棋。此時黑將外露，紅抓住時機借炮使傌，抽吃黑車，完成勝局，具體著法如下：

　　22.傌四進六　　包 1 平 4

　　黑如改走：①將 4 平 5，傌六進七，將 5 平 4，俥九平六，包 1 平 4，俥六進一殺；②士 5 進 4，傌六進四，士 4 退 5，俥九平六，包 1 平 4，俥六進一殺。

　　23.俥九進三　　將 4 進 1　　24.傌六退四　　包 4 平 2

　　25.炮六退三　　車 8 平 2

　　黑如改走士 5 進 6，則俥九平五，士 6 退 5，傌四進六，包 2 平 4，傌六進八，包 4 平 3，傌五進六，車 8 平 4，傌六進七，車 4 平 2，傌七退六，雙將殺，紅勝。

　　26.傌四退六

　　黑認輸。以下接走士 5 進 4，則傌六退 7 抽吃黑車，紅勝定。

圖 14-4

如圖 14-5 所示，這是利用棄俥把抽將戰術用於調整子力位置的典型例子，請注意其殺法，紅先：

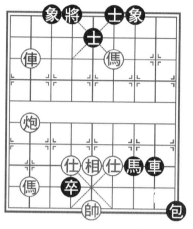

圖 14-5

1. 俥八平六！　士 5 進 4

2. 炮八平六　　士 4 退 5

3. 炮六退三　　士 5 進 4

4. 仕六退五　　士 4 退 5

5. 傌八進六　　士 5 進 4

6. 傌六進八　　士 4 退 5

7. 傌八進六　　士 5 進 4

8. 傌六進七　　士 4 退 5

9. 傌七進八（紅勝）

自紅左傌躍出，利用照將占位，構成典型殺局。

練 習 題

習題 1　如圖 1 所示，這是全國象棋杯賽兩位大師的實戰中局，輪黑走子。請試用抽將選位戰術擴大優勢直至取勝。

習題 2　如圖 2 所示，紅先，請試用抽將戰術，形成多子的必勝局面，並擬著法過程。

習題 3　如圖 3 所示，這是一則實戰中局，紅先。此時黑方子力占優，你能幫助紅方採取抽將戰術謀子獲勝

嗎？

習題 4　如圖 4 所示，紅先，以抽將戰術，解將還將殺黑。請擬出紅先勝著法。

圖1

圖2

圖3

圖4

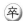

圖5

習題 5 如圖 5 所示，這是抽將戰術在殘局中的運用例子。雙方對殺，紅先勝黑，試擬著法。

解　答

習題 1 黑先：車 3 進 3，仕五退六，車 3 退 4（抽將選位，佳著），仕六進五，車 3 平 7（吃兵捉傌，優勢擴大），傌三進一，車 7 進 4，仕五退四，車 7 平 6，帥五進一，車 6 退 1，帥五退一，車 6 平 8，傌一進三，車 8 進 1，帥五進一，車 8 退 8（拴鏈俥傌，紅敗勢已現），炮六進六，包 2 退 8，俥四退一，車 8 平 7，炮六平三，士 5 進 6（成包三卒士象全必勝炮雙兵孤仕殘局）。

習題 2 炮八平二（打炮棄俥妙手！伏沉炮叫將抽子，如誤走炮八平五，將成和局，請自演）！車 2 進 6，

炮二進四，士 6 進 5，俥三進三，士 5 退 6，俥三退四，士 6 進 5，以下用同法抽掉黑方馬車，多子取勝。

　　習題 3　炮五進三！將 5 平 4（如馬 5 進 4，則俥三退一殺！又如車 5 退 2，則俥三退四，抽車勝定），俥三退二，士 6 進 5，俥三平五，紅多子勝定。

　　習題 4　炮七進五，士 4 進 5，炮七平三！車 8 進 5，炮三退九！車 8 退 9，炮三進四！車 8 平 9，炮三平四，將 6 平 5，俥七進一，紅勝。

　　習題 5　炮二平六，車 9 退 8，俥九平七，紅勝。以下黑如接走車 2 平 3，則炮六平一，車 3 退 5，炮一平七，紅炮兵相對黑單卒，亦勝。

象棋三十六計之十八

擒賊擒王　　　　　　　　　　　——《孫子兵法》
　　棋解：在實戰中「擒賊擒王」之計的精要就是提醒人們：務必扼其咽喉。

象棋三十六計之十九

釜底抽薪　　　　　　　　　　　——《孫子兵法》
　　棋解：在實戰中，「釜底抽薪」意在抓住主要矛盾，抓住那些既影響全局又是對方弱點的關鍵點。只要抓住了要害，擊中對方致命弱點，問題便會勢如破竹，迎刃而解。

第 15 課　運子、兌子、棄子戰術

運子，從表面上看似很簡單，其實在調運過程中，如何佔領戰略上的重要部位，卻蘊含著種種巧妙的構思，藉以達到爭先、占位、取勢、謀子、做殺等不同戰術目的，這就是運子戰術。

每一盤棋中都會用到運子戰術。

如圖 15-1 所示，是全國杯賽上的實戰中局，輪紅走棋。此時雙方大子完全相等，紅俥、黑馬分別捉包（炮）。紅方怎樣突破黑方防線？實戰中，紅方針對黑方左翼空虛的弱點，採用運子取勢戰術，躍傌咬馬強襲黑方左翼：

1. 傌五進三！　馬 6 進 5

紅躍傌咬馬，妙！以便下一手臥槽催殺；黑馬換中炮是必走之著，如馬 8 進 7，則炮二進六殺，紅勝。

2. 傌三進二　馬 5 進 7　　3. 帥五平四　包 1 退 2

黑如改走車 4 進 6，則俥八進三，象 5 退 3，俥八平七，士 5 退 4，傌二進三，將 5 進 1，炮二進五，殺。

4. 炮二平五！

鎮中炮，伏傌二進四掛角殺，著法緊湊！

4. ……　車 4 平 3　　5. 俥八進二！　車 3 平 1

6. 俥八平六（紅勝）

如圖 15-2 所示，是全國團體賽上的實戰中局，輪紅走棋。此時雙方子力完全相等，局勢異常平靜。紅方審局度

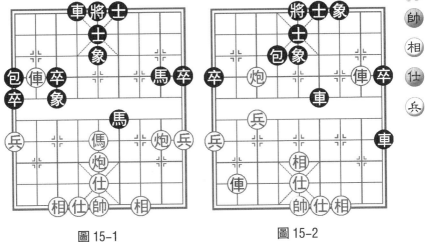

圖 15-1　　　　　　　　　　　圖 15-2

勢，運俥攻殺，平地驚雷：

　　1. 俥二平六！　　車 6 進 2　　2. 俥八進八！　　包 4 退 2

　　3. 俥六進二！　　……

　　紅方三步俥攻，著著點穴，步步要害，此著俥塞象腰，騰出炮路，伏炮七平五絕殺！

　　3. ……　　　　　　車 6 平 5

　　車護中路防殺。黑如改走車 6 平 4，則炮七平六，車 9 平 5（如車 9 退 2 防兵渡河，則俥八平六！士 5 退 4，炮六平五！士 6 進 5，俥六退五，紅得子勝），兵七進一，卒 9 進 1，兵七進一，紅方大優。

　　4. 俥八退二！　　包 4 平 3　　5. 俥八平七！　　包 3 平 4

　　6. 俥七平五！　　……

　　又是一個三步俥攻。閃擊伏殺，妙極！

　　6. ……　　　　　　包 4 平 3　　7. 俥五平七　　包 3 平 4

　　8. 炮七平八！　　車 5 平 2

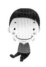

紅方施「調虎離山」之計，精彩！黑方跟包解殺，只能如此。

9. 炮八平五！　　士 5 進 4　　　10. 俥七進二

絕殺紅勝。本例紅方的運俥取勢及攻殺非常實用，值得注意，耐人尋味。

兌子，即子力交換。透過子力交換達到爭先、取勢、謀子、解圍等目的，叫兌子戰術。它是一種最常用的基本戰術，不論在開、中、殘局階段都能廣泛運用。

如圖 15-3 所示，是全國「威凱房地產」杯賽上的實戰中局，輪黑方走棋。此時紅方多兵，但缺相，黑方針對其弱點，強行兌子，取勢獲勝。實戰著法如下：

1. ……　　　　　包 4 進 5！

炮置虎口，準備平移 8 路做殺，妙！

2. 仕五進六　　　……

被迫兌子。紅如改走俥五進二，則包 4 平 5，傌三進五，包 9 進 3 悶宮殺。

2. ……　　　　　車 4 平 7

透過兌子，黑車包歸邊，形成抽將之勢。

3. 帥五平六　　　……

紅如改走俥五進二殺卒，則包 9 進 3，仕四進五，車 7 進 1，仕五退四，車 7 退 4，帥五進一，車 7 進 3，帥五進一，馬 9 進 7，紅大優。

3. ……　　　　　包 9 進 3　　　4. 仕四進五　　　車 7 進 1

5. 帥六進一　　　車 7 平 3

紅方認輸。如接走：①炮七退一，包 9 退 1，仕五進四，包 9 平 3，黑得子；②炮七平八，包 9 退 1，仕五進

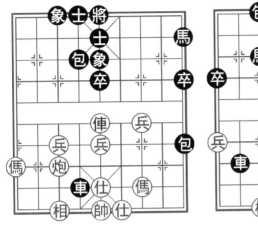

圖 15-3

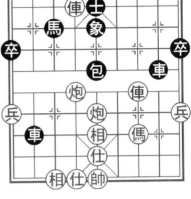

圖 15-4

四，車 3 退 1，帥六退一，車 3 退 1，傌五平八，包 9 平 2！傌八平九，車 3 平 2，黑亦得子勝定。

　　如圖 15-4 所示，是全國象棋排名賽上的實戰中局，輪到黑方走。此時雙方子力完全相等，紅陣看似穩固，但存有嚴重弱點。黑方借天地包之威，強行兌子，取勢獲勝。實戰著法如下：

　　1. ……　　　　包 3 進 9　　2. 相五退七　車 2 平 7！

虎口拔牙，強欺紅傌！

　　3. 傌三平五　……

紅方不能傌三退二吃車，因有車 8 進 5 殺。

　　3. ……　　　　包 5 平 7　　4. 傌五平四　車 8 進 5

　　5. 仕五退四　車 7 平 3

平車閃擊，雙重威脅，黑方占優，結果勝。下略。

　　棄子，是透過犧牲一些子力來換取全局利益的戰術。這種廣為運用的戰術手段，可以使戰局發生變化，達到爭

將
象
士
卒

先、取勢、入局、攻殺、解圍等目的。

如圖 15-5 所示，這是名手表演賽上所弈成的一個中局，這時紅方多兵有攻勢，輪到走子的黑方理應車 6 平 5 兌去中炮，尚可竭力支撐，但黑方迷戀馬 4 進 2 奔槽的凶著，不肯兌子，造成了紅方連棄雙俥的精彩殺局。著法如下：

1. …… 　　　　將 5 平 6　　2. 俥四進三！　……

棄俥攻殺，入局妙手！

2. …… 　　　　車 6 進 1　　3. 俥三進二！　……

再棄一俥，鋒銳無比！

3. …… 　　　　象 5 退 7　　4. 傌三進二　　將 6 進 1

5. 炮五平一

棄雙俥後圖窮匕見，成傌後炮絕殺，紅勝。

如圖 15-6 所示，是全國團體賽上的一個中局，此時黑方多一中卒，左車守衛臥槽，下著想包 5 進 5 兌炮後再馬 4

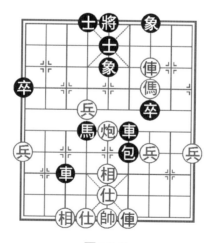

圖 15-5

進 5，陣形也算堅實。現輪紅方走子，如何破壞對方的戰略意圖，並加強攻勢？實戰中紅方走出了棄傌攻殺的精彩著法：

1. 傌七進五！　……

出人意料的中路獻傌，極妙！既避免中炮，又可奪取中卒。

1. ……　　　　　包 5 進 4

黑如改走卒 5 進 1，則炮五進二，車 7 平 5，仕四進五，車 5 平 7，帥五平四，成鐵門閂絕殺。

2. 炮五進三！　馬 4 進 5　　3. 帥五進一　　……

升帥御駕親征，是棄傌時的預定方針，至此黑方難以招架。

3. ……　　　　　車 7 進 2　　4. 帥五進一　　車 7 退 4

5. 傌二進三　　……

再棄一傌引離黑車，確保中炮地位。

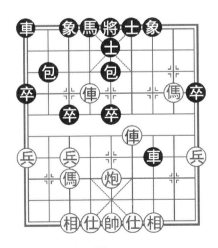

圖 15-6

5. ⋯⋯　　　　車 7 退 3　　6. 帥五平四（紅勝）

<div align="center">

練 習 題

</div>

習題　如圖 1 所示，紅方雖多一子，但九宮告急，形勢危在旦夕。輪紅方走棋，如何透過「棄子解圍」的戰術簡化局勢，消除黑方的威脅脫離危險，是本例的焦點與難點。此題稍有難度，請你多費腦筋。

<div align="center">

解 答

</div>

俥一進一（棄俥解圍，別無良策），車 8 平 9，炮三平八，車 9 進 2（黑如改走車 9 平 7，則炮八進五，士 5 退 4，俥六進六，將 5 進 1，俥六平三，象 5 退 7，炮八退八，車 6 退 2，炮八平一，車 6 平 9，炮一進五，車 9 退

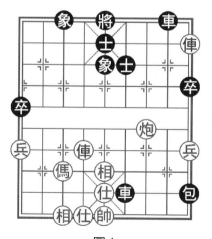

圖 1

3，傌七進五，和定），炮八退三，車 6 平 5，帥五進一
（妙！伏困包之計謀），包 9 平 2，俥六平八，包 2 平 3，
俥八退二，車 9 平 8，帥五平六，車 8 進 4，俥八平七，車
8 平 4，帥六平五，車 4 平 9，俥七平九，車 9 進 2，帥五
退一，車 9 平 1，傌七退九，成例和殘局。

象棋三十六計之二十

渾水摸魚　　　　　　　　　———《孫子兵法》

棋解：棋戰進入激烈複雜的中、殘局階段，供選擇的
著法很多，此時是使用「渾水摸魚」之計的最好時機，需
採取主動變著，將水攪渾，使局面複雜化，為「摸魚」創
造條件。另外要注意時機，機會出現在一瞬間，必須及時
「捕捉」，否則稍縱即逝。

象棋三十六計之二十一

金蟬脫殼　　　　　　　　　———《孫子兵法》

棋解：實戰中如果己方被對方控制了局勢，子力被牽
制或有被包圍的死子，可採用「金蟬脫殼」之計，解脫牽
制變被動為主動。大多由棄子、獻子、先棄後取、做殺、
伏抽、兌子等技巧扭轉局勢。

第 16 課　順炮直俥對橫車

我們在《啟蒙篇》裏，曾經學習過中炮類佈局基本定式；又在本書第一課一覽非中炮類佈局的基本定式。從本課起，我們陸續學習順炮等佈局知識。

1. 炮二平五　　包 8 平 5

2. 傌二進三　　馬 8 進 7

3. 俥一平二　　車 9 進 1

如圖 16-1 所示，同學們知道是順炮直俥對橫車的基本陣勢。現介紹紅方古譜中的攻法：

一、老式攻法與天馬行空

4. 俥二進六　……

過河俥是最古老的攻法，古譜基本以此為主。

4. ……　　　卒 3 進 1

是對付紅方過河俥的最有反擊力的著法。

5. 炮八平七　……

紅如改走俥二平三，則黑馬 2 進 3，以下紅如：①俥三進一，包 5 進 4，傌三進五，包 2 平 7，紅方失俥不利；②傌八進九，車 9 平 4，仕四進五，馬 3 進 4，兵三進一，車 4 平 6，封住紅方帥門後，有馬 4 進 6 兌傌的手段，黑方可滿意。

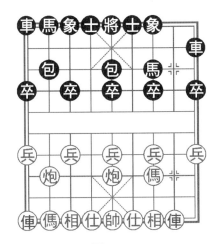

圖 16-1

5. …… 　馬 2 進 3　　6. 兵七進一　馬 3 進 4

至此，黑右馬盤河，形成著名的「天馬行空」，實現了鬥順炮原本對攻的宗旨。

7. 兵七進一　馬 4 進 5

黑改走馬 4 進 6 亦可。以下兵三進一，車 9 平 6（馬 6 進 4，俥九進一，馬 4 退 3，也是一法），仕六進五，車 1 平 2，傌八進九，馬 6 進 7，炮七平三，車 6 進 3，也成雙方對攻，黑勢不錯。

8. 俥二平三　馬 5 退 3

黑如改走馬 5 退 6，以後再車 9 平 4 或包 2 退 1，均成雙方對攻。

9. 俥九進一　車 9 平 4

至此，紅方雖有一個過河兵，但陣形亦有弱點。以下黑方有馬 3 退 5 或肋車進兵林等手段，達到對攻的意圖，足可滿意。

二、紅左正傌進三兵與黑肋車過河
（上接圖 16-1）

4.傌八進七　車9平4

紅起左正傌有助於鞏固中路，但也易遭黑肋車的攻擊，這就是古譜乃至 20 世紀 60 年代初期順炮對局都不曾出現傌八進七著法的原因。黑車穿宮準備脅紅傌，正確應對之著。

5.兵三進一　……

進三兵可與左傌遙相呼應，解決了左傌受攻問題。這由特級大師胡榮華研究首創，如圖 16-2 所示。

5.……　　車4進5

肋車過河脅傌曾流行一時，但現在看來，此時進車過早，黑應走馬2進3，兵七進一，車1進1，成為後來形成定式的雙橫車陣勢，下面介紹。

6.傌三進四　車4平3

黑如改走車4退1，則傌四進五，馬7進5，炮五進四，士4進5，相七進五，卒9進1，仕六進五，紅方穩中持先。

7.傌七退五　包5進4

黑如改走車3平5，則傌四進六，車5退2，傌六進五，象3進5，俥二進六，紅方先手。

8.傌四進六　車3平4　　9.傌六退五　車4平5

10.傌五進三　車5退2　11.俥二進三

至此，紅方以下伏有傌三進五打車爭先的棋，且子力

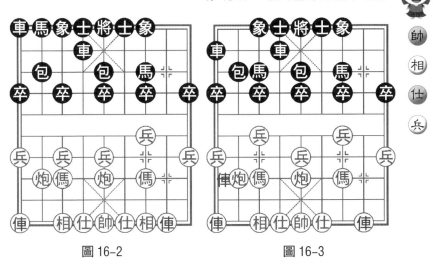

圖 16-2　　　　　　　　　圖 16-3

靈活占優。

三、紅兩頭蛇與黑雙橫車
（上接圖 16-2）

5. ……　　　　馬 2 進 3

黑如改走卒 3 進 1，則俥二進五，另有複雜變化。

6. 兵七進一　車 1 進 1

至此，雙方弈成現代順炮戰佈局中最為典型的「兩頭蛇對雙橫車」定式，如圖 16-3 所示。

此時紅方主要有傌三進四（側重進攻）、仕六進五（補強中路）、相七進九（保護左傌且為左俥開道）三種戰法。

以下我們來瞭解相七進九的變化。

7. 相七進九　……

　　如圖 16-4 所示，黑方主要有 3 種應著：①車 4 進 3；②車 4 進 5；③卒 1 進 1。

① 車 4 進 3

7. ……　　車 4 進 3

升車巡河準備兌卒活馬，削弱紅勢。

8. 傌三進四	車 4 平 6	9. 炮八進二	卒 3 進 1
10. 炮五平四	車 6 平 5	11. 傌四進三	車 5 平 6
12. 傌三退四	車 6 平 5	13. 仕六進五	卒 3 進 1

14. 相九進七

紅陣穩固、協調且多一兵占優。

② 車 4 進 5

7. ……	車 4 進 5	8. 傌三進四	車 4 平 3
9. 俥九平七	卒 3 進 1	10. 俥二進五！	車 1 平 6！

紅俥騎河控制河沿線，著法緊湊；黑橫車過宮捉傌，對搶先手，著法積極。

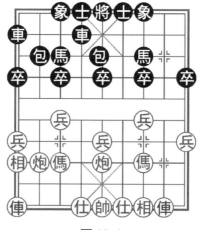

圖 16-4

11. 炮八進二　……

進炮保傌守中帶攻。紅如改走俥二平七，則包 2 進 4，傌四進三，車 3 平 4！俥七進二（一俥換雙無奈。如俥七平二，則包 2 平 5，傌七進五，包 5 進 4，仕六進五，士 6 進 5 伏將 5 平 6 做殺，紅難應付），包 2 平 3，俥七平五，象 3 進 5，俥七平八，包 3 平 2，俥八平七，車 6 進 2，黑方占優。

11. ……　　　　卒 7 進 1　　12. 俥二平三　馬 7 進 6

雙方對攻，各有顧忌。

③ 卒 1 進 1

7. ……　　　　卒 1 進 1

針對紅飛邊相，黑挺邊卒，構思別致。

8. 仕六進五　卒 1 進 1　　　9. 兵九進一　車 1 進 4

10. 俥二進五　包 2 平 1　　11. 炮八退一　車 4 平 1

黑方平車邊線，甚是精妙，嚴防紅方平炮打車。黑如改走包 1 退 1，則俥二平八，車 4 進 7，俥八進三，車 1 平 2，俥八平九，車 2 進 3，前俥平三，馬 3 退 5，俥三平四，紅方占優。

12. 俥九平六！　……

冷靜之著，紅如改走炮八平九，則前車平 3！炮九進六，車 1 進 1，黑方反先。

12. ……　　　　包 1 進 5　　13. 炮八平九　包 1 平 5

14. 相三進五　後車平 6

至此，紅子活躍，黑得一相，雙方各有千秋。

練 習 題

習題 1 全國象棋個人賽十連冠特級大師胡榮華在順炮戰的佈局中,做出的最大貢獻是什麼?

習題 2 透過本課學習,淺談順炮直俥對橫車佈局的發展過程以及對「兩頭蛇與雙橫車」佈陣紅邊相通俥式的認識。

解 答

習題 1 為避開黑方「天馬行空」的變化,紅方出現了起左正傌進三兵的創新招法,這是胡榮華苦心探索的成果,早在 1966 年全國象棋錦標賽上率先使用,從而打破了自古以來順包戰紅上邊傌的舊模式。它經得起黑第 5 回合車 4 進 5 的攻擊,並使此招銷聲匿跡,是我國象棋發展史上的偉大變革。

胡榮華所創「正傌三兵」,至今仍是順炮直俥對橫車的主流變化和經典佈陣。不僅如此,還促進了先挺 7 卒的順炮緩開俥佈局產生,推動了現代順炮佈局的系統發展。

習題 2 經歷了老式攻法(紅過河俥)的衰落,「正傌進三兵」的興起,並將黑肋車過河打入冷宮,應運而生「兩頭蛇對雙橫車」。紅邊相通俥:

① 變升車巡河,易遭傌炮聯攻,有消極之感;

② 變肋車過河出擊，導致局勢尖銳複雜；

③ 變挺卒邊線突擊，構思別致，可收到出其不意的效果。

象棋三十六計之二十二

關門捉賊 　　　　　　　　　——《孫子兵法》

棋解：實戰中在掌握主動權的情況下，此計可用於殲滅對方主力，也可主動製造「口袋」有計劃地誘敵就範，使對方一子或數子進入圈套，然後「關門捉賊」。運用此計時，應著眼全局，恰當選擇關門的時間、地點，因勢而施，因情況而變更。

象棋三十六計之二十三

遠交近攻 　　　　　　　　　——《孫子兵法》

棋解：實戰中運用「遠交近攻」的謀略，其核心是各個擊破，運用方法可將對方子力分成兩個或兩個以上的單元來對抗，根據形勢分析，權衡利弊來確定先「攻」哪一部分，「交」哪一部分。「交」是一種手段，就是相峙、牽制，「交」的任務就是控制其一部分子力，使它們無法支援遭到攻擊的子力。可見「交」是為「攻」服務的，是為了確保各個擊破。

各個擊破，要按照先近後遠、先易後難、先孤後眾、先弱後強的原則。

第 17 課　順炮橫俥對直車

1. 炮二平五　包 8 平 5　　2. 俥一進一　……

搶出橫俥可確保先手走成順炮橫俥局勢，屬於策略問題，以使佈局納入事先準備的佈局範疇。

2. ……　　　馬 8 進 7

黑如改走包 5 進 4 打中兵阻止紅俥穿宮，則仕六進五，包 2 平 5，馬八進七，包 5 退 1，俥九平八，馬 2 進 3，俥一平四，紅方出子速度快，易占主動。

3. 馬二進三　車 9 平 8　　4. 俥一平六　車 8 進 4

黑車巡河呼應右翼，被認為是對抗橫俥戰法的正應官著。

5. 馬八進七　馬 2 進 3

如圖 17–1 所示，這是順炮橫俥對直車的現代流行陣勢。紅方主要有四種攻法：①俥六進五（攻佈置線上不協調的黑右馬）；②炮八進二（左炮巡河有「沿河十八打」之妙）；③俥九進一（蓄勢待發，伺機而動）；④兵三進一（開通右馬出路）。分述如下：

① 俥六進五

6. 俥六進五　包 2 進 2

黑右包巡河是對右馬加以防禦的較佳方法，準備在紅俥壓馬時，走車 1 進 2 保馬，之後再包 2 退 3 去攻紅俥。

此著黑如改走車 8 平 3，則炮八退一，車 3 進 2，俥九

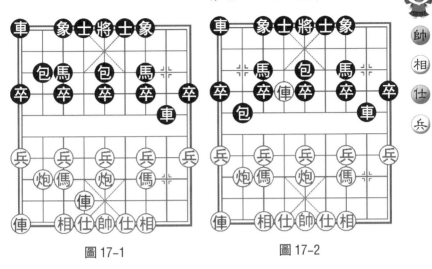

圖 17-1　　　　　　　　圖 17-2

進二，以下可炮八平七攻黑車，紅占優。

　　7. 俥六平七　……

　　如圖 17-2 所示，紅方此手也可改走兵七進一，則包 2 平 7，傌七進八，卒 3 進 1（先棄後取，極為精彩），兵七進一，包 7 進 3，炮八平三，車 8 平 3，俥九進二，車 1 平 2，俥九平七，包 5 進 4，仕四進五，車 2 進 4，雙方大體均勢。

　　7. ……　　　　車 1 進 2　　8. 兵七進一　包 2 退 3

　　9. 傌七進六　……

　　紅如改走俥七退一，則卒 7 進 1，傌七進六，包 2 平 3，傌六進七，車 1 平 2，炮八平七，包 5 平 6，黑優。

　　9. ……　　　　包 2 平 3

　　黑如改走車 8 平 4，則炮八進二，包 2 平 3，俥七平八，黑方被動。

　　10. 俥七平六　……

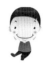

　　紅如改走俥七平八，則馬 3 進 4，俥八進二（如俥八退一，則包 3 平 4，黑優），車 1 平 3，相七進九，馬 4 進 6，炮八平七，車 3 平 4，黑優。

　　10.……　　　　車 1 平 2　　11.炮八平六　　士 6 進 5

　　雙方大體均勢。

　　② 炮八進二

　　6. 炮八進二　　……

　　如圖 17-3 所示，紅左炮巡河，利於攻馬爭先，有「沿河十八打」之妙，為老冠軍特級大師廣東楊官璘所創，至今已成為熱門戰術。攻法雖不及①變急進肋俥來得兇悍，騷擾性卻增強，並為左俥快速出動創造條件，極符合開局要領。

　　6.……　　　　卒 3 進 1

　　黑也可走包 2 進 2 來防紅炮八平七攻馬，但因效法紅方策略總覺落後一步，紅可先攻，掌握主動。

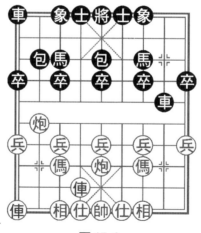

圖 17-3

7. 俥六進五　士 4 進 5

黑補士鞏固中路，並為右馬留退路，穩健（黑不能走馬 3 進 4，是因為紅有炮八進一拴鏈）。黑如改走象 3 進 1，則炮八平五！馬 3 進 4，前炮進三，象 7 進 5，俥九平八，包 2 平 3，俥八進七，車 1 平 3，兵五進一！士 6 進 5，兵五進一，馬 4 進 3，俥六退三，車 8 平 5，傌七進五，車 5 平 8，仕六進五！紅優。

8. 炮八平三　　馬 3 進 4　　9. 俥九平八　包 2 平 3

10. 俥六平五！　馬 4 進 6

紅方俥殺中卒，巧妙！黑躍馬踏俥具有針對性。黑若改走卒 7 進 1，則炮三平九，象 3 進 1，俥五平九，下伏平俥閃擊，紅方得先。

11. 俥五平四　馬 6 進 5　　12. 相七進五　卒 7 進 1

13. 炮三平五

至此黑右車晚出，紅勢較好。

③ **俥九進一**

6. 俥九進一

如圖 17-4 所示，起雙橫俥，蓄勢待發，是穩健戰法。特級大師河北劉殿中對此尤為擅長。

6. ……　　　卒 3 進 1

7. 兵三進一　士 4 進 5

8. 俥六進五　包 5 平 6

卸中包調整陣形。另一種走法為象 3 進 1，俥六平

圖 17-4

七，車1平3，俥九平四，馬3退4，俥七進三，象1退3，炮八進四，紅方易走。

9. 俥九平四　　　象3進5　　10. 俥六平七　　　卒7進1

11. 炮八進三　　　車8進2　　12. 俥四進六　　　……

一俥換雙積極進取，「飛刀」戰法！

12. ……　　　　　士5進6　　13. 俥七進一　　　卒7進1

衝卒棄包寧失子不失先。黑如改走包2退1，則俥七進一，包2進1，兵三進一，車8平7，炮五進四，士6退5，炮五平三，車7平6，俥七退二，紅多兵占優。

14. 俥七平八　　　士6退5　　15. 炮八退二　　　卒7進1

16. 傌三退五　　　車8退2　　17. 俥八退三　　　車8平7

紅雖多子，但雙馬呆滯，黑有卒過河，各有顧忌。

④ 兵三進一

6. 兵三進一　　　卒3進1　　7. 俥六進五　　　包2進2

雙方互進三兵卒開通右馬出路，是常見的流行攻守陣式。第7回合黑以巡河包對付紅肋俥過河，既可通車保馬，又擴大子力活動空間，一舉兩得。如圖17-5所示。

8. 俥九進一　　　車1進2　　9. 俥六平七　　　包2退3

10. 俥九平六　　　……

紅如改俥九平四，則包2平3，俥七平八，士6進5，俥四進五（如俥八進二，則車1退1，俥八平九，馬3退1，伏卒3進1，佔先），馬3進4，俥四平三，車8退2，俥八進二，車1平3，黑勢不弱。

10. ……　　　　　包2平3　　11. 俥七平六　　　包3平6

著法靈活，攻守兼備。

12. 後俥平四　　　包6進3　　13. 兵五進一！　　……

衝中兵，可阻止黑包 5 平 6 打俥，因紅有兵五進一續攻的手段，佳著！

13. ……　　　　車 1 平 2　　14. 傌三進五　　包 5 平 6

15. 俥四平六　　前包退 1　　16. 前俥進二　　士 6 進 5

以上，黑通過出車牽制、平包、退包打俥，以一個漂亮的戰術組合取得了平分秋色的局勢。

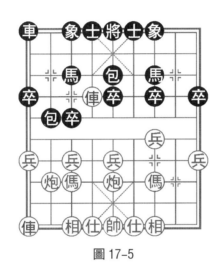

圖 17-5

象棋三十六計之二十四

假道伐虢　　　　　　　　　　———《孫子兵法》

棋解：此計運用到棋戰中，主要是「假道」，具體地講就是在出擊、進攻、運子及退防等方面都存在著「路線」及重要據點問題。透過利誘且威逼的聯合手段，讓對方讓出路線或重要據點，然後發動全面攻擊以戰勝對手。

 將

 象

 士

卒

練 習 題

順炮橫俥對直俥對局欣賞

1. 炮二平五	包 8 平 5	2. 傌二進三	馬 8 進 7
3. 俥一進一	車 9 平 8	4. 俥一平六	馬 2 進 3
5. 兵七進一	卒 7 進 1	6. 俥六進五	馬 7 進 6
7. 俥六平七	馬 3 退 5		

這是 1989 年 10 月，上海市象棋賽女子組王劍與杜榮珍的實戰棋譜。如圖 1 所示，與順炮直俥對橫車定式中紅第 7 回合的圖勢相似，只是紅子與黑子互換而已。

8. 傌八進七	馬 5 進 7	9. 炮八進四	士 6 進 5

黑補左士使局面進一步受制，宜改走士 4 進 5 不致速潰。

圖 1

10. 俥七進一！　包 2 退 2　　11. 炮八平七！　象 3 進 1

12. 俥七平九！

悶宮叫殺，得車紅勝。

本局紅方 16 個子齊全，僅 11 個半回合取勝，實屬少見。

象棋三十六計之二十五

偷樑換柱　　　　　　　　　　———《孫子兵法》

棋解：採用「偷樑換柱」之計時要點是佯攻，使對方疲於奔命，利誘、威逼、迫使對方頻更其陣，調開防守的主要子力，然後乘敵運動之中出現的空隙，以迅雷不及掩耳之勢發動攻擊。

象棋三十六計之二十六

指桑罵槐　　　　　　　　　　———《孫子兵法》

棋解：此計運用的核心是應具有全局觀點，根據形勢，統一安排，協調好各子的統一行動。也可以理解為：遇到對方有游離的子力或薄弱部位，不是直接對其攻擊，而是借在別處給予打擊，以暗中警告之，敦促對方補棋或採取其他防範措施，形成對自己有利的態勢。

第 18 課　中炮對左包封俥轉列包

　　黑方上馬、出車、進包、封俥，然後補中包，形成「中炮對左包封俥轉列包」的對攻性佈局陣式。這種佈局特點是：黑方佈局未幾，就主動挑起戰火，竭力反擊，深受擅長攻殺的棋手酷愛。這種佈局最為複雜與激烈的變例莫過於紅正傌兩頭蛇！

　　本課我們來瞭解：①紅變中炮正傌兩頭蛇對黑疾橫車式；②紅變中炮正傌兩頭蛇對黑車巡河式；③紅變中炮正傌兩頭蛇對黑車過河式這三種變例。

　　①紅變中炮正傌兩頭蛇對黑疾橫車式

　　1. 炮二平五　馬 8 進 7　　2. 傌二進三　車 9 平 8

　　3. 俥一平二　包 8 進 4

　　黑左包封俥，避免形成中炮對屏風馬的常規變化，也是策略性的一手。

　　4. 兵三進一　包 2 平 5

　　這一回合雙方都是刻不容緩的必然應對，紅方進兵活傌兼拆包架；黑方反架中包，成半途列包，牽制紅方中路加強左翼的封鎖，否則讓傌三進四躍出，黑則難以收拾。

　　5. 兵七進一　……

　　紅進七兵形成靈活多變的「兩頭蛇」陣勢，是目前流行的走法，如圖 18-1 所示。

　　5. ……　　車 1 進 1　　6. 傌八進七　車 1 平 8

　　黑方迅速橫車，集中子力對紅方右翼實施攻擊，這是

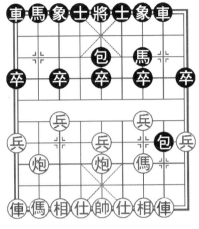

圖 18-1

「左包封俥」常用的戰術之一。至此形成中炮正傌兩頭蛇對左包封俥轉半途列包的基本陣式。

　　7. 俥九平八　包 8 平 7　　8. 俥二平一　……

　　躲俥忍讓，正著。紅如改走俥二進八，則包 7 進 3，仕四進五，車 8 進 1，紅方右翼受攻，黑優。

　　8. ……　　　前車進 7

　　黑進車死亡線企圖擾亂紅方陣營，戰法強硬，如改走前車進 3 或馬 2 進 3，則較為穩健。

　　9. 傌七進六　後車進 4　　10. 炮八平六　馬 2 進 3

　　11. 仕四進五　前車平 6

　　黑如改走卒 7 進 1，紅則俥八進六或俥八進八，紅方主動。

　　12. 傌六進七　士 6 進 5　　13. 炮六平七　包 5 平 6

　　14. 炮七退一　車 6 退 3　　15. 炮五平七

　　至 13 回合紅方由平炮爭先、退炮打車和調整佈置線等

一連串戰術組合，對黑方 3 路加壓，取得優勢局面。

②紅變中炮正傌兩頭蛇對黑車巡河式（上接圖 18-1）

5. ……　　　馬 2 進 3

黑方跳右馬，然後出直車，應法穩正。

6. 傌八進七　……

紅起左正傌，是「兩頭蛇」的基本佈置。紅如改走傌八進九，則車 1 平 2，俥九平八，車 2 進 5，另有變化。

6. ……　　　車 1 平 2　　　7. 俥九平八　車 2 進 4

如圖 18-2 所示，形成此變例的基本陣式。黑車巡河，攻守適宜，黑如改走車 2 進 6，見下局。

8. 炮八平九　車 2 平 8　　　9. 俥八進六　包 5 平 6

卸包聯防，應著穩健。黑如改走包 8 平 7 反擊，則俥八平七，前車進 5，傌三退二，車 8 進 9，俥七進一，車 8 平 7，俥七進二，包 7 進 1。以下紅方有兵七進一棄傌強攻或傌七進六正面出擊兩種戰法，皆為變化複雜，戰鬥激烈。

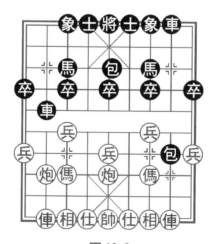

圖 18-2

詳細變化，請同學們在本課練習中，欣賞一實戰局例。

10. 俥八平七　象 7 進 5　　11. 炮五進四　……

炮擊中卒，刻不容緩。紅如改走炮九進四，則包 8 平 7，炮九平五，馬 3 進 5，炮五進四，士 6 進 5，俥二平一，前車進 3，傌三退五，包 6 進 6，炮五退二，後車平 6，黑有攻勢。

11. ……　馬 3 進 5　　12. 俥七平五　包 6 進 5

黑借閃擊迫兌紅炮，正著，以兵種之優削弱紅方多兵之勢。黑如改走包 8 平 7，則俥五平四！士 6 進 5，俥四退三，紅方占優。

13. 俥五平四　包 6 平 1　　14. 相七進九　卒 7 進 1！

黑忌走包 8 平 7，俥四退三！前車進 5，傌三退二，黑方較為被動。

15. 兵三進一　前車平 7　　16. 傌三進四　包 8 平 6

17. 俥二進九　包 6 退 3　　18. 俥二退三　車 7 平 6

雙方大體均勢，和面較大。

象棋三十六計之二十七

假癡不癲　　　　　　　　　　　——《孫子兵法》

棋解：在實戰中施用此計的方法是，對於對方的著法或意圖，表面上裝做糊塗，以麻痹對方，等待時機到來再進行反擊。在形勢不利於己的時候，不要輕舉妄動，而要深溝堅壁，暗中進行謀劃，等待時機，切不可輕狂浮躁，貿然行動。

③ 紅變中炮正傌兩頭蛇對黑車過河式（上接圖 18-2
紅方第 7 回合）

7. ……　　　　車 2 進 6

黑車過河既兇悍也有風險，如圖 18-3 所示。至此形成
此變例的基本陣式。

8. 傌七進六！　……

勢成必然，紅如誤走炮八平九，則車 2 平 3，俥八進
二，車 3 退 1，黑方主動。

8. ……　　　　馬 3 退 5

黑馬回窩心拙中藏巧，騰出包路伏包 5 平 2 串打紅方
無根俥炮，又防紅傌六進四捉馬爭先。

9. 俥二進一　……

輕抬一步俥，精彩而巧妙，既解封鎖又加強了對左翼
無根俥炮的保護。

9. ……　　　　包 5 平 2　　10. 兵七進一　車 2 退 1

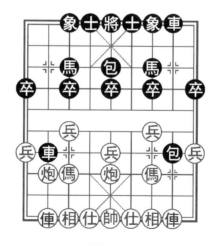

圖 18-3

11. 傌六進七　……

紅傌踏 3 路卒是俥二進一的後續手段。紅如改走傌六退七，則車 2 平 3，炮八平九，包 2 進 4，黑方足可一戰。

11. ……　　　包 2 進 5　　12. 俥二平八　馬 5 進 4

黑如改走包 2 進 2，則俥八進三，包 2 平 1，傌七進八，包 8 退 4，俥八平六，紅方棄子搶攻，局面有利。

13. 前俥進一　車 2 平 7　　14. 傌七進六！　包 8 退 4

15. 炮五平七　馬 4 進 3　　16. 相七進五！　車 7 平 4

17. 相五進七　車 4 退 4　　18. 相七退五　　象 3 進 1

至此，紅方有兵過河占優。

練　習　題

中炮正傌兩頭蛇對左包封俥轉半途列包對局欣賞

江蘇　徐超　先勝　瀋陽　金松

弈於 2003 年 10 月全國象棋個人錦標賽（武漢）

1. 炮二平五　馬 8 進 7　　2. 傌二進三　車 9 平 8

3. 俥一平二　包 8 進 4　　4. 兵三進一　包 2 平 5

5. 傌八進七　馬 2 進 3　　6. 兵七進一　車 1 平 2

7. 俥九平八　車 2 進 4　　8. 炮八平九　車 2 平 8

9. 俥八進六　包 8 平 7　　10. 俥八平七　前車進 5

11. 傌三退二　車 8 進 9　　12. 俥七進一　車 8 平 7

13. 俥七進二　包 7 進 1　　14. 兵七進一（圖 1）……

紅衝七兵棄傌搶先，戰法積極！也是這一佈陣中的重要變例。

14. ……　　　包 7 平 3　　15. 兵七平六　包 5 進 4

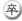

圖 1

16. 仕六進五　包 3 平 2　17. 俥七平八　車 7 退 4

18. 俥八退六　……

紅退俥捉包，正著。紅如改走俥八退七，則車 7 平 3，帥五平六，車 3 平 4，俥八平六，車 4 進 2，仕五進六，卒 7 進 1，雙方殘棋各有千秋。

18. ……　　　　車 7 平 3　19. 俥八平五　車 3 進 4

20. 仕五退六　士 6 進 5　21. 俥五平八　包 2 進 2

22. 炮五平三　包 2 平 1　23. 炮三進五　車 3 退 2

24. 帥五進一　車 3 平 1　25. 炮三平九　車 1 平 3

26. 俥八平五　車 3 進 1　27. 帥五進一　車 3 退 6

28. 炮九進二　車 3 退 2　29. 炮九退二　士 5 退 6

30. 俥五進三　士 4 進 5　31. 炮九平二　車 3 進 7

32. 帥五退一　車 3 進 1　33. 帥五進一　車 3 平 4

34. 兵六平七　車 4 進 1　35. 炮二進二　車 4 平 5

36. 仕四進五　車 5 平 8　37. 俥五平八　車 8 退 2

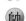

38. 仕五進四　包 1 平 4　　39. 兵七平六　將 5 平 4

40. 炮二平一　車 8 退 3　　41. 俥八進三　將 4 進 1

42. 俥八退四　車 8 退 4　　43. 炮一退一　士 5 進 6

44. 炮一平二！

平炮蓋車，妙！以下紅衝中兵必勝，黑認負。

象棋三十六計之二十八

上屋抽梯 　　　　　　　　　　　——《孫子兵法》

棋解：此計在實戰中運用分兩步走，首先是「置梯」，如果無梯，抽梯也無從談起。所謂「置梯」即是以利而誘之，主動給對方利益，如棄子、假先手、讓出重要部位、「飛刀」「陷阱」、借俥退之機布好「口袋」等。捕捉戰機，及時「抽梯」，斷其歸路。

象棋三十六計之二十九

樹上開花 　　　　　　　　　　　——《孫子兵法》

棋解：使用此計一般是形勢對自己不太有利時，借用其他一切可以借用的力量，虛張聲勢，故意造成龐大的進攻規模，是以假亂真的疑兵之計。該計在實戰中使用的關鍵是假中有真，弄假成真。

第19課　實戰中局戰術技巧(之一)

　　我們陸續學了圍困與牽制、抽將與棄子，以及兌子、運子等中局戰術，而這些戰術技巧在象棋高手運用起來，往往是綜合的，甚至可能是出人意料的。

　　從本課起我們拿名人實戰譜為例，學習他們在中局階段更為靈活自如運用戰術的技巧，藉以提高我們的中局作戰能力。

一、馬踏中宮

　　如圖 19-1 所示，紅俥雙傌炮對黑車雙馬包，雙方子力完全一樣。輪紅走棋，面臨紅俥正遭包打，一代宗師楊官璘突出奇兵，一錘定音，著法如下：

　　1. 傌三進五！

　　進傌中路，進行閃擊。現在紅有馬踩俥、馬臥槽雙重威脅，黑如包 1 平 7 打俥，則傌二進三，車 6 退 1，傌五進七紅勝；黑唯有車 6 平 5 吃傌可暫解燃眉之急，則炮五進三，馬 5 進 3（如象 3 退 5 吃炮，傌二進四殺），傌二進四，包 1 平 6，俥三平四，黑連丟數子，敗局鐵定。

　　紅方這種借殺得子的技巧，叫做「閃擊謀子」。

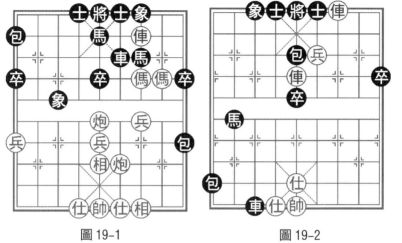

圖 19-1　　　　　　　　　　圖 19-2

二、捷足先登

　　如圖 19-2 所示，紅雙俥兵對黑車馬雙包，紅方少子且左翼空虛正遭黑車馬包聯攻，現輪紅方走棋。紅若兵四平五吃包，定難成氣候。特級大師「東北虎」王嘉良棄俥搶攻，先黑一步成殺，實戰著法如下：

　　1. 俥三平四！　　將 5 平 6

　　黑如改走將 5 進 1，則俥四退一，將 5 退 1，俥五平一，成絕殺紅勝。

　　2. 俥五平一　　將 6 平 5　　3. 兵四進一

　　紅勝。

　　紅方這種棄俥搶攻的技巧，叫做「吸引戰術」。

三、一招制勝

如圖 19-3 所示，紅雙伸傌對黑雙車包，淨多雙兵相，且紅伸正捉包脅士，乍看黑遭丟子劫難。輪黑走棋的「十連霸」胡榮華，採用棄車吸引戰術搶先入殺，實戰著法如下：

1. ……　　　車 4 進 7！

一箭穿喉！紅方認負，因為接下去紅只得帥五平六，黑則車 3 進 2 殺，黑勝。

四、御駕親征

如圖 19-4 所示是全國個人賽雙方弈完第 22 回合的中局形勢。此時紅方雙伸雙炮傌對黑方雙車雙馬雙包，紅方少兵且少雙相，局勢堪憂。輪紅走棋的「小東北虎」特級大師趙國榮針對黑方孤士的弱點突然出招，奠定勝局。實戰著法如下：

23. 帥五平六！　……

出帥「御駕親征」，好棋！紅如急於走伸六進六，則將 5 進 1，伸六平二，馬 7 退 8，炮九平二，包 8 平 9，黑足可與紅抗衡。

23. ……　　馬 1 進 3　　24. 傌九退七　馬 7 退 6

黑方退馬解紅「進洞出洞」殺著實屬無奈。黑如改走將 5 平 6，則伸六進六，將 6 進 1，伸六退一，馬 7 退 5，炮九平二得車，黑方立潰。

25. 伸二進一！　……

帥
相
仕
兵

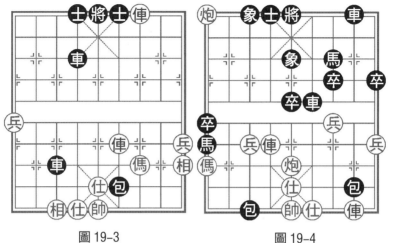

<div style="text-align:center">圖 19-3　　　　　　　　圖 19-4</div>

紅俥啃包，先棄後取，好棋！

25.……　　　　　車 8 進 8　　26. 俥六進六　　將 5 進 1

27. 俥六平五　　將 5 平 6　　28. 俥五平四　　將 6 平 5

29. 俥四退四

至此，紅方反而多出一子，大優，結果勝，餘著從略。

此局是紅方運用出帥助攻和先棄後取的組合戰術，獲得成功的戰例。

象棋三十六計之三十

反客爲主　　　　　　　　　　　　　　——《孫子兵法》

棋解：實戰中由於陷入對方策劃的圈套，或因自己一時疏忽，授隙於人，而處於被動時，不要氣餒，而要穩住陣腳，窺視對方的弱點，不放過任何機會，逐步擴張勢力，最後「反客爲主」後發制人，取而代之。

五、如此貪吃

　　如圖 19-5 所示，紅一俥雙傌炮對黑一車雙馬包，雙方子力基本相等，輪黑走棋。臨枰黑方認為隨時可車 7 平 6 兌俥，而貪吃紅炮，豈料執紅棋的江蘇名手龐小予突然棄俥後運用傌炮構成妙殺，實戰著法如下：

　　1. ……　　　　象 3 進 1

　　黑貪吃紅炮，大難將至。黑如高瞻遠矚應改走車 7 平 6 兌俥，則以後雖然少象，但有卒過河，變化仍多。

　　2. 俥四進一！　……

　　紅方棄俥，以下成連將勝局，殺法精彩異常。

　　2. ……　　　　士 5 退 6　　3. 炮一進三　　士 6 進 5

　　4. 傌三進四　　車 7 退 6　　5. 傌四退五！　士 5 退 6

　　黑如改走車 7 平 9 吃炮，則紅傌五進三殺。

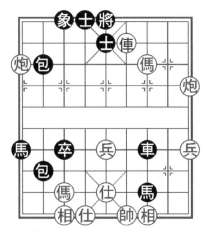

圖 19-5

6. 傌五進三　　將 5 進 1　　7. 炮一退一（紅勝）

紅方的這種殺王技巧，叫做「棄俥吸引」戰術。

六、兌子技巧

如圖 19-6 所示是全國象甲聯賽雙方弈完第 21 回合時的中局形勢，輪紅方走子。此時雙方對攻，紅臥槽傌逼出黑將，黑中包牽制紅窩心傌，各有顧忌。上一回合紅炮六進一，黑車 8 平 7 捉紅臥槽傌，只見執紅棋的特級大師河北劉殿中棄俥砍包，採取兌子取勢的戰術，結果獲勝，實戰著法如下：

22. 俥四平五！　車 7 退 4

棄俥砍包，強行兌子取勢，好棋！黑被迫吃傌交換，如改走馬 6 進 5，則炮五平六殺。

23. 俥五進二　馬 6 進 8　　24. 傌五進七　　包 3 進 2

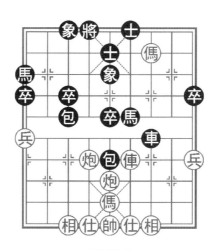

圖 19-6

25. 仕六進五　馬 8 進 6　　26. 俥五平六　　將 4 平 5

27. 炮六平五！　……

伏帥五平六，成鐵門閂絕殺，黑呈敗象。

27. ……　　馬 1 退 2　　28. 俥六進三！　車 7 進 1

紅俥點象腰造重炮殺；黑升車保象必然。

29. 俥六平八　車 7 進 3　　30. 仕五進四　　……

紅撐仕頂傌防槽，死子不急吃，細膩。

30. ……　　車 7 平 4　　31. 俥八進一　車 4 進 2

32. 仕四進五（黑認輸）

黑因接走車 4 平 3，則帥五平六，伏後炮進五絕殺。

練 習 題

習題 1　如圖 1 所示，這是一局實戰例，紅方殘相少兵，如果打持久戰，難免輸棋。紅方利用先行之利以及黑

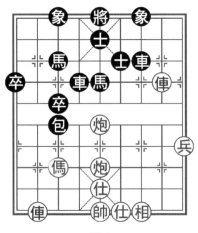

圖 1

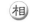

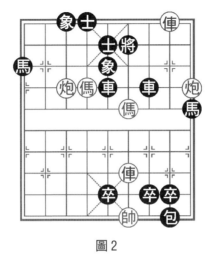

圖 2

方中路的弱點，能巧用「規則謀和」戰術謀求和棋嗎？

習題 2　請以例五《如此貪吃》為素材，試加工擬成紅方連照獲勝棋局一則。

解　答

習題 1　著法如下：俥八平六，車 4 平 2，俥六平八，車 2 平 4。規則規定：長兌是允許著法，雙方循環不變，判為「長兌」作和。

習題 2　以例五的執紅棋者擬成的棋局，如圖 2，以下答案供參考。

著法：紅先勝

1. 俥二平四　　將 6 退 1

　　黑如改走士 5 退 6，則傌四進五，車 7 平 6，傌五進六，將 6 進 1，俥四進四殺，紅亦勝。

2. 傌四進三　將 6 平 5

3. 傌六進七　馬 1 退 3　　　4. 炮七進三　象 5 退 3

5. 俥四進七　士 5 退 6　　　6. 炮一進三　士 6 進 5

7. 傌三進四　車 7 退 3　　　8. 傌四退五　士 5 退 6

9. 傌五進三　將 5 進 1　　　10. 炮一退一

紅勝。

象棋三十六計之三十一

美人計　　　　　　　　　　　　　　　——《孫子兵法》

　　棋解：此計應用就是善於採用各種手段，隱蔽自己的意圖，用「糖衣炮彈」迷惑、牽制對方，或順應其意給對手造成錯覺和不備，使其失去警覺，鬥志衰退，戰鬥力喪失，然後抓住其弱點，一舉破敵。

象棋三十六計之三十二

空城計　　　　　　　　　　　　　　　——《孫子兵法》

　　棋解：施用「空城計」時，要像孫子兵法中所指出的那樣，首先以小利引誘、迷惑敵人，然後以伏兵待機突襲敵人，使對方損失慘重。

第 20 課　實戰中局戰術技巧(之二)

七、棄馬獻車

　　如圖 20-1 所示是弈自全國團體賽上的一個中局，雙方子力完全相等，枰面風平浪靜。輪走子的黑方，突然施展棄子取勢、獻車成殺的組合戰術，僅用 7 個回合完成精彩表演。

　　1. ……　　象 5 進 7！

　　揚象棄馬，騰挪通包路，妙！

　　2. 俥四退一　　……

　　紅如改走仕六進五，則包 8 平 5，炮三平五（紅如走

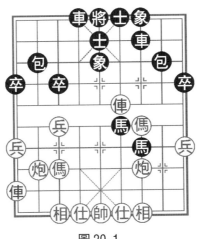

圖 20-1

相七進五，黑則馬 6 進 7，黑方奪子），馬 6 進 4，俥四退二，車 7 進 2，黑方勝勢。

　　2.……　　　　包 8 平 5　　3. 俥四退一　包 5 進 1！

　　4. 帥五進一　車 7 平 8　　5. 炮八進四　……

　　紅如改走俥四平三吃黑棄馬，則車 8 平 6，炮三平四，車 6 進 4，黑勝勢，說明上一手黑方再度棄馬搶攻之凶。

　　5.……　　　　包 2 平 5　　6. 帥五平四　車 4 進 7！

　　黑進車伏殺（車 8 進 7 雙車錯殺），紅敗勢難挽。

　　7. 俥四平三　車 4 平 6！

　　獻車絕殺，精妙，黑勝。紅如續走帥四進一，黑則車8 平 6 殺。

八、進洞出洞

　　如圖 20-2 所示是鄭州全國個人賽上弈成的中局形勢。黑方雖少卒，但右翼車馬深入腹地；紅左俥尚未開出，但右俥正捉黑馬。輪走子的紅方，不假思索隨手斬馬，執黑棋的青海名將胡一鵬正期盼這個局面，遂車穿花心，演繹「進洞出洞」的精彩殺局，實戰著法如下：

　　1. 俥二平七　車 4 平 5！

　　紅方貪馬遭敗；黑方穿心精彩！紅應俥九平八開出左俥，仍持先手。

　　2. 仕四進五　……

　　紅如改走帥五進一，黑則包 2 進 6 照將，再進 6 路車殺，黑亦勝。

　　2.……　　　　包 8 進 7　　3. 仕五退四　車 6 進 6

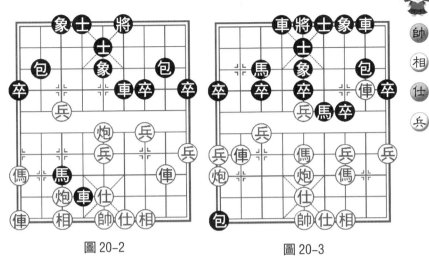

圖 20-2　　　　　　　　圖 20-3

4. 帥五進一　包 2 進 6　　5. 帥五進一　車 6 退 2

黑勝。

九、巧奪天工

如圖 20-3 所示是全國象棋團體賽剛剛步入中局的形勢。紅方中炮盤頭傌中路進取銳利無比，同時右俥牽制黑方無根車包，黑方的形勢乍看不妙，不料黑方臨戰施展連續棄車的戰術技巧，扭轉了乾坤。黑先，實戰著法如下：

1. ……　包 8 平 7

平包棄車，著法極為精妙，是此時打開局面的唯一好手，另有兩種下法，均為不利之舉。試演如下：①馬 6 進 5，則傌三進五，卒 5 進 1，炮五進三，黑方左翼車包脫根，紅方大優；②馬 6 進 7，兵五平六，紅方「鐵兵鎖江」，穩佔優勢。

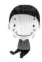

 將

 象

 士

 卒

2.俥二平三　車8進3！

再度獻車，令人拍案叫絕，紅已難以應付。

3.俥三平二　包7進4　　4.仕五進六　包7平2

5.兵五平四　車4進7　　6.炮九平七　將5平4！

出將助攻，給紅方致命一擊！

7.炮五進四　馬3進5　　8.俥二平五　包2進3

9.帥五進一　包2退1

至此，已成絕殺之勢，黑勝。

以上三例棄子入局的技巧，其構思值得借鑒。

十、棄車閃擊

如圖 20-4 所示，是 2008 年 10 月在銅陵市舉行的安徽省第 21 屆棋類錦標賽中，紅、黑雙方以「中炮對河頭堡壘」佈陣戰至第 19 回合時的中局形勢。紅方雙俥傌炮五子聯攻，氣勢恢弘；黑方無一子過河，全力防守，形勢極為不妙。筆者執黑輪到走棋，抓住紅方右翼空虛的弱點，連連進招：

19.……　　　包8退3　　20.俥四退二　馬7進8

進馬反擊，殊死一搏。

21.兵七進一　……

紅方沉思良久，進兵棄相爭先。紅如改走俥四平二，則馬8進6，俥二進二，馬6進4（伏包7進8，再馬4進3臥槽的殺著）！俥二退七，包7進8，仕四進五，馬4進3，帥五平四，車7平6，俥二平四，車6進8，帥四進一，包7平3，黑方大佔優勢。

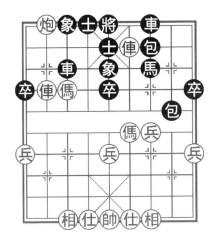

圖 20-4

21. ⋯⋯　　　包 3 進 8　　22. 仕四進五　⋯⋯

紅如改走帥五進一，則車 7 進 4，傌四進二（如俥四進二，則車 7 進 4，帥五進一，馬 8 進 7，帥五平六，車 3 平 4 殺），車 7 平 8，俥四進二，車 8 進 4，帥五進一，包 8 進 6，俥四平二，包 7 退 2，俥二退六，車 8 退 1，黑得俥勝勢。

22. ⋯⋯　　　車 7 進 4　　23. 傌四進二　車 7 平 8

24. 俥四進二　車 8 平 2 ！

獻車閃擊，紅方傾間落敗。

25. 俥四平二　車 2 退 1

黑方得俥後，雙車並捉紅方傌炮，至此紅見大勢已去，投子認負。

十一、三度棄俥

如圖 20-5 所示，是首屆「避暑山莊杯」象棋邀請賽即將步入中局的盤面。此時雙方大子俱在僅少一兵卒，黑馬捉俥，黑包轟相。現輪紅方走棋，請看紅方是怎樣三度棄俥攻殺入局的，實戰著法如下：

1. 兵五平六！ ……

平兵照將，明知對方有墊包反將，俥在虎口，胸有成竹。

1. …… 包 2 平 5 　2. 仕四進五　車 1 平 2

黑如貪吃俥改走馬 8 退 6，則傌六進四，伏有掛角、臥槽的雙重攻擊，絕殺無解，紅方速勝。

3. 兵六進一　車 2 進 7

紅兵逼宮，再度棄俥並置紅炮被捉於不顧，戰法驍勇；黑方接受棄炮而不能吃俥，如貪吃俥走馬 8 退 6，則

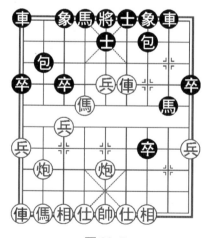

圖 20-5

傌六進四，包 7 平 6，兵六平五，包 6 進 1，兵五平四，士 5 進 6，傌八進七。紅方得子並占空頭炮之勢，大優。

　　4. 俥四進二　　包 7 進 8　　5. 兵六進一　車 2 退 5

　　6. 帥五平四！　……

　　出帥助攻，給黑致命一擊！

　　6.……　馬 8 退 7

　　黑如改走象 7 進 9，則兵六平五，士 6 進 5，俥四平五殺，紅亦勝。

　　7. 俥四進一！　……

　　三度棄俥，精妙至極，已構成絕殺！

　　7.……　　　　　馬 7 退 6　　8. 兵六平五（紅勝）

練　習　題

　　如圖 1 所示，是「五羊杯」冠軍賽兩位特級大師戰至

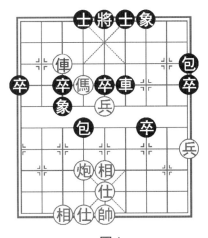

圖 1

第 29 回合時的形勢，枰面上紅方兵種齊並有俥傌兵過河侵擾；黑方雖是車雙包兵種稍差，但五卒俱全，占多卒之勢。輪紅走棋，你能在這種局面中利用所學戰術，尋找戰術攻擊之機嗎？

請擬演練著法。

解　答

炮六平八（平炮要抽將，引離黑肋包，為臥槽請出黑將做準備），包 4 平 2，傌六進七，將 5 進 1，俥七平八！（捉包逼離 2 路線，伏挪動 8 路俥後的閃擊戰術），包 2 平 4（黑如車 6 進 2 保包，紅則相五進七阻隔。黑車不能吃紅相，因紅有傌七退六抽車的棋），俥八平三，包 4 退 4，兵五進一！車 6 退 2（黑如改走車 6 平 5 去兵，則俥三進一；若包 4 平 7，炮八進六殺；若將 5 退 1，俥三平六得包），炮八進七！沉底炮斷黑將退路，以下再傌七退六，紅方勝定。

象棋三十六計之三十三

反間計　　　　　　　　　　———《孫子兵法》

棋解：施用「反間計」，大多指對方用計謀的時候先已被識破，而佯裝不覺，示以偽情縱之，在對方認為得逞之際，將計就計，趁機而入。

總　復　習

一、殺法練習題

習題 1　如圖 1 所示，這是選自「亞洲杯」象棋賽上的實戰殘局，紅先，請用「對面笑」殺法入局，並擬出紅先勝著法。

習題 2　如圖 2 所示，紅先，請試用「雙俥錯」殺黑，並擬出紅先勝著法。

圖 1

圖 2

習題 3　如圖 3 所示，這是溫州象棋邀請賽中的實戰中局，試擬出紅先勝著法。提示：利用棄俥和紅帥的助攻，形成大膽穿心殺。

習題 4　如圖 4 所示，這是個實戰中局，黑方右翼底線漏風，請用「進洞出洞」殺法，妙手搶先成殺，試擬出紅先勝著法。

習題 5　如圖 5 所示，黑方車馬包三子歸邊，似乎紅勢已危。但紅方先行可用「二鬼拍門」殺法擒王，請擬出紅先勝著法。

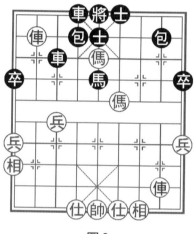

圖 3

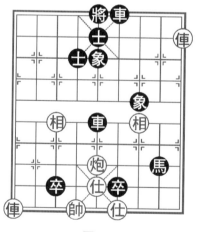

圖 4

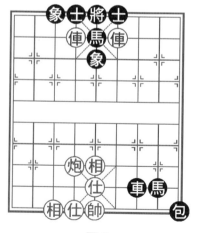

圖 5

 帥

 相

 仕

兵

習題6 如圖6所示,這是一個雙俥攻殺、脅士入局,最後用「對面笑」殺王的例子,請擬出紅先勝的著法。

習題7 如圖7所示,紅方炮兵巧勝黑方士象全,結果形成黑象眼被塞,欠行而負。請擬紅先勝著法。

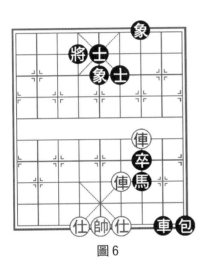

圖6

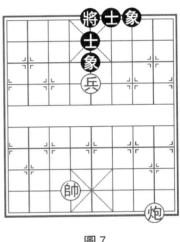

圖7

象棋三十六計之三十四

苦肉計 ———《孫子兵法》

棋解:在實戰中施用「苦肉計」是在對方發動進攻,我方九宮垂危時「丟俥保帥」或忍痛割愛,採用棄子手段,向對方發動衝鋒;或由於形勢需要,故意做出一些犧牲,獻子餵對方,藉以延緩對方做殺時機,為自己尋找戰機。

將

象

士

卒

習題8 如圖8所示，這是老一輩國手的實戰中局，孟立國持黑走棋，妙用「臣壓君」殺法僅四手棋即獲勝，你試試看。

習題9 如圖9所示，這是古譜殘局。紅方先棄炮，後棄俥，騰挪取勢，最後用空頭炮在側翼構成妙殺。試擬出紅先勝著法。

習題 10 如圖 10 所示，紅先，你能用傌炮兵雙將殺黑嗎？請擬出紅先勝著法。

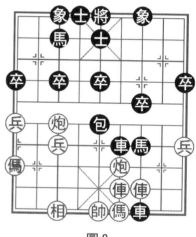

圖 8

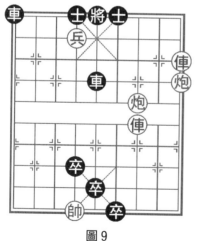

圖 9

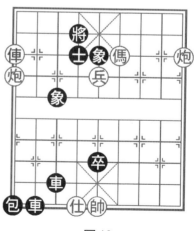

圖 10

習題 11　如圖 11 所示，這是「五羊杯」全國象棋冠軍賽上的一個中殘局。先走方的「十連霸」胡榮華精彩上演了「三俥鬧士」，你試試看，紅先。

習題 12　如圖 12 所示，這是全國象棋團體決賽中的殘局形勢。輪走棋的黑方竟棄包妙演「小鬼坐龍庭」的殺局。需要動點腦筋，請擬出黑先勝著法。

習題 13　如圖 13 所示，這是古譜著名的「二郎搜山」。佈局奇巧，著法精彩，把「老卒搜山」殺法表

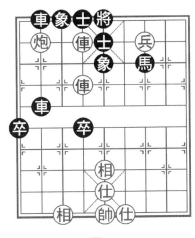

圖 11

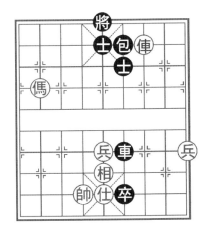

圖 12

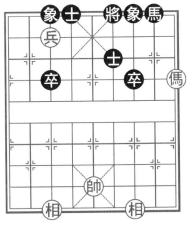

圖 13

現得淋漓盡致。紅方先走，你試試看。

二、實用殘局練習題

習題 1 關於一俥例勝馬雙士，我們曾學習過的取勝圖例與此不同，如圖 1 所示，馬藏在士的後面，是最好的防守局式，俗稱「山後馬」。棋諺曰：馬無三士有「四餃子」。指形成「四餃子」俥方最難取勝。贏法需要紅方將「山後馬」變成「山前馬」，請你參考後面的答案，仔細地練習與研究。紅先。

習題 2 實戰中經常會遇到俥傌兵仕相全對車士象全，只需用兵換雙象即成圖 2 所示，形成例勝殘局，請你參考後面的答案認真練習。紅先。

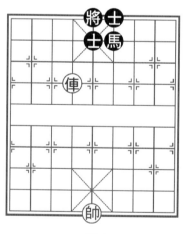

圖 1

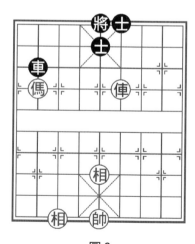

圖 2

總復習習題答案

一、殺法練習題

習題 1 俥二進七，車 6 退 6，俥二平四，將 5 平 6，俥五平三，將 6 平 5，仕五退六，紅勝。

習題 2 前俥進二，將 5 進 1，俥六進六，將 5 進 1，後俥平八！（紅勝）以下黑如車 5 進 1，帥六平五，車 2 退 7，俥六平五，車 2 平 5（黑如將 5 平 4 或將 5 平 6，紅相五退七，紅勝），俥五平三！將 5 平 4，俥三退七，車 5 進 5，俥三平四，車 5 退 2，炮九退八！車 5 平 4，相五退七，車 4 平 5，帥五平四，車 5 進 2，炮九進二，紅可贏海底撈月。

習題 3 俥二進五，馬 5 進 4（紅進俥驅馬，揭開「大膽穿心」殺法的序幕；黑方跳馬疏漏失察，正中紅方下懷），俥二進二！馬 4 退 6，傌五進三！包 4 平 7，俥八平五，士 6 進 5，俥二進一，紅勝。紅方連續棄傌、棄俥，利用紅帥助攻，形成「大膽穿心」的絕妙殺勢。

習題 4 俥九進九，士 5 退 4，俥一平六，士 4 退 5，炮五平九（邊線切入，隱蔽、含蓄，暗伏殺機，妙招！）！車 5 平 3，俥九平六！士 5 退 4，炮九進七，車 3

退 5，俥六進一，將 5 進 1，俥六退一，紅勝。

　　習題 5　俥四進一，將 5 平 6，俥六進一，將 6 進 1，炮六進六，將 6 進 1，俥六平四殺，紅勝。

　　習題 6　俥四平六，士 5 進 4，俥六進五！將 4 平 5，俥三進四，將 5 退 1，俥三進一（借助帥力，順手牽羊，打破黑雙象的聯防），將 5 進 1，俥六平五，將 5 平 6，俥五平四，將 6 進 1，俥三平四，紅勝。

　　習題 7　兵五進一！士 5 進 4，炮二進九！士 4 退 5，帥六進一，士 5 進 6（黑如士 5 退 4，則兵五平六，士 4 進 5，兵六進一，士 5 進 6，帥六退一，士 6 退 5，帥六平五，困斃，紅勝），兵五平四，將 5 進 1，炮二退一！將 5 退 1，兵四進一（管住將士象三子），士 6 進 5，炮二平五，象 7 進 9，炮五退二！象 9 進 7，炮五平四！象 7 退 9，炮四平二！象 9 退 7，炮二進二，黑方困斃。

　　習題 8　黑先：車 6 平 5，帥五平六，馬 7 進 5（棄馬照將，為「臣壓君」殺法做準備，妙手）！相七進五（紅如改走帥六平五，則馬 5 進 3，帥五平六，車 5 平 4，俥四平六，車 7 平 6 殺；又如紅改走俥四平五，則車 7 平 6，帥六進一，車 5 平 4 亦殺），車 5 平 4，俥四平六，車 7 平 6 殺，黑勝。

　　習題 9　炮三平五！車 5 進 1（黑如士 4 進 5，兵六平五，士 6 進 5，俥一進二殺），俥一平五，車 5 退 2，炮一

進二，士6進5，俥三進五，士5退6，兵六平五！無論黑如何應，紅均俥三退一成悶殺。

習題10 炮九平六，士4退5（黑不能將4平5，因紅有俥九進一殺著），俥九平六（棄俥引將鑽天，妙）！將4進1，兵五進一，將4退1，兵五平六，紅勝。

習題11 炮八平五（棄炮轟士，著法兇悍，為「三俥鬧士」埋下伏筆）！士4進5，兵三平四！象3進1（黑飛邊象為防紅兵四平五後的「臣壓君」殺著）！前俥平五（棄俥殺士精妙入局！令黑防不勝防），馬7退5，俥六平二！以下將5平4，兵四平五！絕殺，紅勝。

習題12 黑先：車6平5（殺兵棄包，胸有成竹）！俥三平四，車5平4，仕五進六，將5平4（這兩個回合黑方照將，出將，解殺還殺，漂亮）！傌八退七，車4平2，傌七進六，車2退3！傌六退七，車2進5，帥六退一，卒6平5！成「小鬼坐龍庭」，黑勝。

習題13 傌一進二！將6進1，兵七進一，士6退5，相三進一！卒3進1，相七進九！卒7進1，帥五退一，士5進4，兵七平六，士4退5，兵六平五，士5進4，兵五平四，士4退5，兵四平三，士5進4，兵三平二，士4退5，兵二平三，士5進4，兵三平四，士4退5，兵四平五，士5進4，傌二退一，紅勝。

二、實用殘局練習題

習題1 帥五平六，馬6退8，俥六平七！士5退4（黑如馬8進6，紅則俥七進二勝定），俥七進二，馬8進7，俥七進一！士6進5，俥七退三！士5退6，俥七平三，馬7退8，俥三進二！馬8進9，俥三平六，士4進5，俥六平八，士5退4，俥八進一，士6進5，帥六平五！馬9進7，俥八退二，馬7進5，俥八平三，將5平6，俥三進二，將6進1，俥三退四，馬5進3（黑如改走馬5退6，則帥五平四，將6退1，俥三進四，將6進1，俥三平二必得士勝），俥三平四，士5進6，帥五平四，士4進5，俥四平七！馬3進5，俥七平三，士5進4，俥三進三，將6退1，俥三退一，士4退5，俥三進二，將6進1，俥三退一，將6退1，俥三平五勝。

習題2 俥四平五，車2平3，傌八退六，車3平4，傌六進四！車4平6，相五進三！車6平7，俥五平七（紅運傌調黑車往左翼、露帥助攻、平俥閃擊黑空檔，這三著一經走出，黑即不好應付），車7平5，帥五平六！士5進6，相三退五！車5進4，俥七進三，將5進1，俥七平四，車5退4，傌四進二！車5平4，帥六平五，將5平4，傌二進三，士6退5，俥四平七！士5進6，俥七平五！車4進7，帥五進一，車4退7（黑車不能離開士角，只得照將走閑，任紅進攻），相五進七，車4進6，帥五退一，車4退6，傌三退二，車4進7，帥五進一，車4退7，傌二進四，下著紅俥五平六勝。

另變：俥四平五，將5平4，相五退三，將4進1，俥五平六，士5進4，帥五平六，士6進5，俥六平七，士5進6，傌八退七，車2進2，傌七進六！士4退5，帥六平五，車2退3，俥七退一，將4退1，傌六退八！車2進2，俥七進四，將4進1，傌八退六（退傌伏「釣魚傌」殺，黑無法解救）！

象棋三十六計之三十五

連環計 ———《孫子兵法》

棋解：在實戰中遇到難題或難纏的對手，必須使用計謀，有時一計不成，再來一計，就是說用連環計分步驟地處理對手，運用時常常一計誘敵，一計累敵，一計攻敵，數計連用。

象棋三十六計之三十六

走為上 ———《孫子兵法》

棋解：形勢險惡時，可進行戰略性的後退，保存實力，以利再戰，這是本計的指導思想。

國家圖書館出版品預行編目資料

兒少象棋　提高篇／傅寶勝　編著
　　　——初版，——臺北市，品冠文化，2012〔民101．01〕
　　　面；21公分，——（棋藝學堂；5）
　　　ISBN　978-957-468-853-1（平裝）
　　　1. 象棋
　　　997.12　　　　　　　　　　　　　　　　　100023102

兒少象棋　提高篇

編　　著／傅 寶 勝
責任編輯／劉 三 珊
發 行 人／蔡 孟 甫
出 版 者／品冠文化出版社
社　　址／台北市北投區（石牌）致遠一路2段12巷1號
電　　話／（02）28233123・28236031・28236033
傳　　眞／（02）28272069
郵政劃撥／19346241
網　　址／www.dah-jaan.com.tw
E - mail ／ service@dah-jaan.com.tw
承 印 者／傳興印刷有限公司
裝　　訂／建鑫印刷裝訂有限公司
排 版 者／弘益電腦排版有限公司
授 權 者／安徽科學技術出版社
初版1刷／2012年（民101年）1月

　　　　　　　　　　　　　　　　定　價／180元

大展好書　好書大展
品嘗好書　冠群可期